U0136413

好LOGO

的設計眉角

學好識別設計的 8 堂課

A NEW STANDARD IN LOGO DESIGN

序

　　告訴你們一個好消息，企業識別設計界終於有了嶄新的突破！本書將要引領各位一起見識這個令人興奮、充滿創造性的世界，讓我們一同學習能帶來商機的全新「LOGO 設計」與「視覺溝通」。不論是正在思索開創新事業的人，或期許提升品牌形象者，千萬別錯過這本書。我在本書中準備了大量豐富的影像與平面設計範例，毫不藏私地公開最新資訊，因此這將是一本極為實用，而且立刻能讓你派上用場的「LOGO 設計」學習教材。

　　大約是在 3 年前，我接到一家老牌日本酒商委託，負責設計全新日本酒品牌的 LOGO 以及包裝*。起初，這是一個「超」小型的案件，也沒有高額的廣告預算（而且當時還不流行喝日本酒），所以只能從人潮較少的場所開始，默默地打廣告。但是藉由推出全新口味以及設計新穎的行銷手法，慢慢吸引了許多不曾購買日本酒的新顧客上門消費，因而開闢了全新的市場，至今生產量仍然在繼續增加中。雖沒有一舉爆量熱賣，卻仍舊持續穩健地成長。直到前一陣子，我又聽到一個令人振奮的好消息，那就是國際知名 DJ - Richie Hawtin 表示：「這個品牌是日本酒當中最棒、最酷的！」聽說他個人非常愛喝，而且在歐洲渡假小島（伊維薩島）舉辦的俱樂部活動中，也指名使用此品牌的日本酒。因此從我開始設計，經過 3 年之後，這個新商品終於飄洋過海，開拓了國外市場。

*這裡所提到的酒是「發泡微濁生酒 綾」，客群以女性為主，是含有氣泡的發泡酒品牌。關於該品牌的設計典故，已詳細描述於另一本著作《デザインセンスを身につける》（暫譯：培養你的設計感，Softbank 新書）中。

企業識別設計界
終於有了嶄新的突破！

可以進軍海外，真讓人歡欣鼓舞，不過這其實並不罕見。製造時沒有刻意以國外市場為目標的商品，卻有人表示：「這件商品實在很不錯，要不要進軍海外市場？」這種情況我時有耳聞，而且稀鬆平常。換個角度來說，你可以假想一下，假如沒半個人跟你說：「這產品很棒！」，卻又非得將產品賣到國外，而且還是從未去過的國家、不曾聽過的都市，這樣就算試著開拓市場，或許會連一筆交易都談不成…。就像這樣，當你是主動對海外銷售時，就會伴隨著風險，例如交易有難度，還有必須爭取有利條件等等。因此，當你製造出品質優異的商品後，還得自己創造出「能吸引人願意以優渥條件購買的要素」，這是現代新創公司或新事業不可忽略的重要關鍵。而我認為最有效的手段，就是從品牌 LOGO 開始著手，也就是要注重設計感。即使是剛起步的小品牌，只要做到這 5 點：❶ **一開始就以全球市場為目標** ❷ **傳達獨特氣氛及觀點** ❸ **利用時尚的平面設計突顯存在感** ❹ **注意到品牌的成長循環** ❺ **把設計作品當作資產**，認真看待，就能扭轉銷售結果。要像這樣隨時做好行銷全球的準備，從一開始就以讓對方愛上商品，主動提出需求的目標來執行企業識別設計。

即使是精實創業*
也要以全球為目標！

*譯註：「精實創業」(Lean Startup)：
善用資源、減少支出，以最低成本來創業。

要做引起迴響的設計？還是毫無反應的設計？

　　到目前為止，市面上已經有許多收集各式 LOGO 、解說 LOGO 設計型態與概念或歷史的書籍。可是，若要徹底發揮 LOGO 本身具備的力量，就得採取讓 LOGO 更有「**動態存在感**」的平面設計手法，也就是要搭配行銷策略。

　　現在，品牌溝通的主戰場已經逐漸轉移到網際網路上。誠如人與人之間最初相遇或重逢的地方，已經變成在 twitter 或 Facebook 上；同樣地，企業或商品與消費者之間的溝通管道，也變得以網際網路為主了。為了提升網際網路的影響力，而特意舉辦實體活動的情況也因此增加。這點與想贏得臉書的「讚」數，而刻意拍美食照或自拍有異曲同工之妙。從各種媒體將受眾引入網站的過程中，LOGO 在每個環節都佔有一席之地。

❶ 在舉辦實體活動的「現場」，讓消費者體驗（experience）商品。
❷ 拍攝照片，分享（share）到網路上。
❸ 在企業網站發布（release）訊息來製造話題。
❹ 假如一切順利，成為熱門焦點之後，再藉由電視媒體或大眾傳播媒體宣傳（PR）。
❺ 消費者購買商品，讓品牌介入（engage）大眾的日常生活。

　　從以上腳本可知，若想一舉提升品牌知名度，需要擁有成為動力來源的「個性化（獨特性）」。若希望創造差異化，與競爭對手做出區隔，絕對少不了令人印象深刻的 LOGO 設計。所謂的品牌，原本就是一種體驗，如果是利用 ❶（實體活動）仍無法引起消費者共鳴的商品，即使動用付費媒體（Paid Media），執行等級與 ❹ 相同規模的廣告（advertising），不難想見市場反應恐怕依舊冷淡。

起風時木桶店就會賺大錢

「起風時木桶店就會賺大錢*」這句話是日本知名的諺語，比喻某個現象的影響會擴及到意想不到的地方。

一直以來，LOGO 扮演的角色只是大公司的「身分證明」。可是，今後 LOGO 將成為商業利器，變成品牌策略的一部分，必須具備一定的功能。對大部分的新公司而言，品牌能否存續或重生，端看是否擁有最初就能「吹起一陣風」的 LOGO。當企業遇到難關時，這不僅能成為突破瓶頸的動力，也是在公司全速前進時，最有力的武器。

設計出功能優秀、用途廣泛，同時兼具瞬間爆發力與持續性的企業識別 LOGO，亦即代表著品牌的溝通策略。「好 LOGO」絕非遙不可及的理想，舉凡令人心動不已的體驗、充滿時尚感的空間、讓人愛不釋手的寶物...，這些地方都是 LOGO 大展身手的最佳舞台。您是否希望得到有助於創新，值得信賴的行銷利器？該怎麼做才能入手？接下來，讓我們一同瞭解 LOGO 設計的基本原則及趨勢吧！

*譯註：「起風時木桶店就會賺大錢」這句諺語是表達一種連鎖效應：刮風時會引起風沙，導致許多人眼睛受傷失明，失明的人當上三味線樂師，使用貓毛當作琴弦，導致貓減少、老鼠變多，咬破人們家裡的木桶，因此木桶店就會賺大錢了。

要做引起迴響的設計？
還是毫無反應的設計？

目錄

目錄

好 LOGO 的 5 個新原則

即使是設計小品牌的 LOGO，
只要做到這 5 點，就能帶來創新的成果。

1. 一開始就以全球市場為目標

2. 傳達獨特氣氛及觀點

3. 以時尚的平面設計突顯存在感

4. 注意到品牌的成長循環

5. 把設計當作資產，認真看待

1-1 以少許投資做出 全球通用的 LOGO

「好 LOGO」的基本原則

設計師或設計負責人究竟該怎麼做,才以最少的 LOGO 設計成本,獲得最大的效果?本書先將「**投資報酬率較高的 LOGO**」定義成「**好 LOGO**」,並解說與設計有關的基本工作;接著確認此 LOGO 是否可通用於全球、是否能運用在各種工具的行銷層面,藉此檢視是否能達到所需的傳達效果;最後,則將重點擺在商業應用,檢視 LOGO 是否能產生預期的效果。

為了避免出現製作者無法獲得合理報酬,或發生業主蒙受損失、唯獨設計師得到好處的情況,必須深思熟慮,讓發包者、設計師、市場(消費者)全都感到幸福滿足。如此一來,您應該會瞭解這個道理:「**一開始就要把 LOGO 當作動態性物件來設計**」。什麼是「**動態性設計的 LOGO**」?相信您對這句話很陌生。以下將為您說明。

一般而言,「LOGO」是指:由**圖形標誌** ❶ 與**標準字** ❷,或**圖形標誌** ❶、**標準字** ❷、**聲明** ❸ 組合而成的結果。有時候,當作 LOGO 功能使用的圖形標誌或單一標準字,也能稱作「LOGO」。

本書說明的重點,大部份是以「**標準字**」為主。另外,在本書的後半部,也會逐一解說伴隨 LOGO 設計而開發的設計準則,以及方便製作成行銷用品與空間展示的「平面設計元素」 ❹。

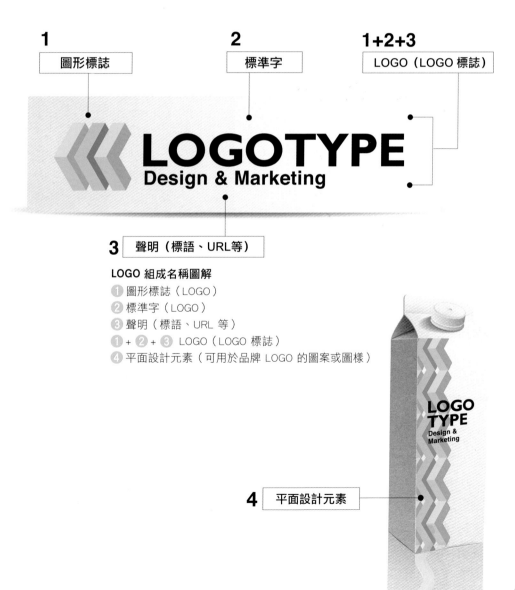

1 圖形標誌

2 標準字

1+2+3 LOGO (LOGO 標誌)

LOGOTYPE
Design & Marketing

3 聲明 (標語、URL等)

LOGO 組成名稱圖解
❶ 圖形標誌 (LOGO)
❷ 標準字 (LOGO)
❸ 聲明 (標語、URL 等)
❶ + ❷ + ❸ LOGO (LOGO 標誌)
❹ 平面設計元素 (可用於品牌 LOGO 的圖案或圖樣)

4 平面設計元素

「50 美元／24 小時內交件的 LOGO 沒問題嗎？」

對雲端設計服務的安全性感到質疑，是我最常聽到的 LOGO 問題。只要您上網搜尋，便能找到像「只要○○元就能在 24 小時內完成原創 LOGO！」這類的資料。使用這種 LOGO 設計服務，到底安不安全？

在預算有限，時間緊迫，卻又急需設計出 LOGO 的情況，也許會有人使用這類服務。

那麼，LOGO 非得交給專業的設計公司來負責嗎？另外，設計費用愈昂貴，LOGO 的價值真的愈高嗎？首先，讓我們來探討「智慧財產權的安全性」問題。

雲端設計服務最危險的一點，就是給設計師的費用極為低廉。基本上，幾乎很少有設計師會願意為了微薄報酬，專門為您設計 LOGO。換句話說，絕對不可能是量身訂做的，頂多只是將其他現有的 LOGO 稍做調整，製作出看起來不太一樣的作品；而且也無法保證對方是否會將同樣的 LOGO 提供給他人使用。原本希望利用雲端服務取得全球通用的設計，結果卻可能遇到「世界上早已有類似的 LOGO！」這種情況。依常理來看，設計師都是因為喜歡設計，才會從事這份工作，所以只要有充裕的時間及經費，應該沒有人會故意創作出雷同的作品。

 【危險】令人覺得似曾相識的標誌和 LOGO

然而，即使花費高額費用，委託知名設計師創作出 100 個原創設計，難道就萬無一失嗎？其實，這種情況也同樣伴隨著一定風險。問題不在於「創作出什麼作品？」而是「最後採用了哪個設計方案？」換句話說，最後採用的設計案，萬一已經在某處、有別人創作出類似的設計作品，在毫不知情的情況下誤用會如何？此時，發包者及製作者又該如何因應？倘若您採用的設計案確定與受到智慧財產權保護或申請專利的作品雷同，即使被告也百口莫辯，還會被求償高額賠償金，最後恐怕連設計案都無法使用。

即使是獲得設計大獎的優秀作品，也曾經有過因形狀及設計風格類似，而遭人提告侵害智慧財產權，最後敗訴的案例（資料來源：《最新·デザインの紛争と判例－知的財産権法と最新判例の解説》，日経デザイン出版）。即使我認為設計師並非故意抄襲，但是依舊被判定是剽竊而敗訴。這種風險已經從日本蔓延到全球，而且規模正在逐漸擴大。

讓人記憶猶新的案例中，最知名的莫過於蘋果公司與三星電子兩家公司的手機專利抄襲爭議。另外，「Miffy」以及「Kitty」的訴訟案件* 也令人印象深刻。

另一方面，市面上也推出許多可查證 LOGO 是否已註冊、或能過濾相似度的工具，例如：**Google 圖片搜尋**。簡言之，設計 LOGO 除了要考慮品牌形象，還得站在智慧財產權的角度，去除風險，做好萬全對策，如此一來，即使是國內的產品或服務，一樣有機會站上國際舞台。只要設計夠優秀，就能成為推廣業務的後盾，掌握拓展全球市場的商機。

*譯註：「Kitty（凱蒂貓）」所屬的日本 Sanrio 公司曾推出與「Miffy（米飛兔）」類似的角色Cathy「（凱西兔）」而遭到荷蘭 Mercis 公司提告，被稱為「兔子戰爭」。兩家公司已於 2011 年和解，「凱西兔（Cathy）」相關產品隨即停產。

設計師必備的字體知識

若能做出全球通用的 LOGO，後續就不必為了進軍海外再另外設計當地化、按區域或國別設計的 LOGO，而能將品牌價值發揮到極限，自然能成為 CP 值較高的「好LOGO」。但是，和先前提到的智慧財產權問題一樣，歐文字體與日文字體在使用方面有些差異，究竟該選擇現有字體或原創字體，都必須先具備正確知識。

以歐文字體為例，若使用允許商業用途的字體，將文字排列組合之後，就能當作標準字或註冊為商標，但是日文字體的情況並不相同。用某些日文字體製作的標準字，即使可以當作 LOGO 使用，卻無法註冊成商標。關於日文字體的 LOGO 使用規範，各家字體廠商的規定不同，最好事先詳閱或直接詢問廠商，務必確認清楚。

因此，LOGO 設計者在使用字體執行設計時，必須先弄清楚各種字體的使用規範，徹底瞭解商業用途以及註冊商標的差異。

另外，許多字體本身就擁有「文字風格（品質、品格、排名之意）」以及「文字設計（作品蘊含的觀點或氛圍）」。過去曾經發生的例子是，將高格調的歐文字體直接製作成 LOGO，設計師擔心無法獲得高報酬，因而刻意加工，結果反而破壞了字體的比例平衡，這種做法真是糟蹋了字體。

話雖如此，免費或便宜的歐文字體中，也存在著故意抄襲或設計不夠精準的字體，若是不管三七二十一，直接排列組合，究竟能不能變成優秀的 LOGO 呢？這也是令人擔心的問題。倘若非得製作原創字體，卻只做到「文字設計」，而沒有「文字風格」，也有可能會拉低品牌價值。

因此，在設計 LOGO 之前，必須先意識到這些問題，才能避開大部分的風險。

opqrstuvwxyz

以策略性的設計做出差異化

（USP × 調性 & 風格）

LOGO 獨特性非常重要

USP（Unique Selling Proposition，獨特的銷售定位）是指擁有別人無法模仿的強烈獨特性，讓人非選這個品牌不可，原本是行銷領域中用來表現提案的手法。在商品與資訊氾濫的現代社會，「獨特性」或「差異化」的重要性與日俱增，從建立品牌形象的觀點來看，擁有特性才能受到外界矚目。USP 的提倡者羅塞爾·瑞夫斯（Rosser Reeves）在他的著作中寫了以下這段話：

每個廣告都必須向消費者陳述一個主張，唯有一個強烈的主張或一個強烈的概念，才能令人印象深刻。

（來源：《Reality in Advertising》）

　　LOGO 設計是在一個簡單、類似符號的物件上賦予許多功能。但是世界上已有許多常見的形狀（84 頁將再詳細說明），例如「手與地球」、「拼圖」、「綠色（植物）」、「乾淨（水滴）」、「心形」、「與人相關」…等，很難與現有設計做出差異化。我經常對廣告新手說一句話：**「千萬不能把蛋殼、拼圖與握手這類常見圖案當作廣告的主要視覺重點。」**

LOGO 設計也一樣，把類似作品或已經存在世界上的設計當作溝通武器，是最糟糕的表現手法。

拼圖、握手、蛋殼等圖案

與其他企業類似的標誌

 【危險】令人覺得似曾相識的視覺設計

以 LOGO 衍生的平面設計營造出獨特氣氛

即使隱藏了型錄或手冊上的 LOGO，仍能呈現出符合該產品的風格，這樣的設計就稱得上是可以突顯「個性化」或「獨特觀點」，在廣告用語中，稱之為**「調性 & 風格（Tone & Manner）」**，原是指具備該業種的觀點或氣氛）。利用獨特的印刷或排版，可讓作品顯得與眾不同，但是透過特殊的平面設計，更能達到這個目的。光憑 LOGO，是無法發揮調性 & 風格的效果的，制定讓人印象深刻、具吸引力的平面設計原則（設計準則），可提高識別設計的完成度。在設計準則中，不僅要規定字體與顏色、列出錯誤設計範例，連同平面設計元素、調性 & 風格也一併制定規範，才能大幅提高視覺溝通效率。相對來說，若沒有設定調性 & 風格，將如同赤手空拳上戰場般危險。

所以在建立新品牌時，除了 LOGO 與包裝，也得統一空間設計與商品的形象及外觀。

我常聽到印刷公司或平面媒體提出這種問題：「數位與網路時代來臨了，平面印刷品該何去何從？」我認為，若能製作出唯有紙張才能呈現的效果或具有存在感的印刷作品，再拍攝成照片，透過網路迅速傳播到全球，就能開啟新契機，我想這種機會今後會愈來愈多吧！前面曾提及的獨立性，也就是擁有 USP 的印刷品（當然也包括優秀的設計在內），絕對不會在這個世上消失。

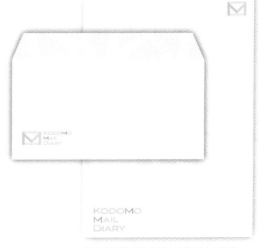

運用「平面設計元素」製作成文具用品

圖形標誌

從圖形標誌衍生出「平面設計元素」的範例

設計實例：福島美食博覽會

2012 年 11 月，為了讓更多人品嚐到日本福島縣當地生產、美味又安全的食品，舉辦了「福島美食博覽會」。當時我與著作權人－川上徹也先生以支持福島縣的專家身分，全力協助製作。儘管當時外界對福島縣的食品仍有疑慮，再加上資訊不足等因素，使過程顯得困難重重，但最後總算成功地吸引了參觀人潮，我認為這應該歸功於我們採取了策略性的調性 & 風格。

當時，福島縣商工聯合會的評審委員們是先從眾多設計草圖中選出照片，再開始執行後續的設計工作。我們這個設計的最大特色是，選用讓人感到鮮活、充滿生命力的黃綠色，並營造出百貨公司食品展的熱鬧氛圍。活動當天正好天公做美，也在地方報紙上刊登了廣告來提高曝光率，因此會場被大批民眾擠爆，十分熱鬧。

我身為設計總監，最在意的重點就是：博覽會中絕不能出現「不得已」或「同情」的調性 & 風格。這個美食博覽會是經過商工聯合會與各方贊助者嚴格篩選，才挑選出提供試吃、銷售的食品。假如當中摻雜了「不得已」或「同情」的情緒，會如何呢？講得極端一點，會變成即使可能危害身體健康，仍然以「不得已」或「同情」的態度來購買、食用，這樣會使品牌依舊帶著負面印象，所以絕對要極力避免。我認為，若無法從消費者的第一印象、現場的空氣以及潛意識中去除這種觀念，這場活動絕不會成功。

這次我們採取的調性 & 風格，是營造出活力十足又充滿新鮮感的百貨公司美食展氣氛，絲毫沒有負面印象，標題文字是採用 LV 等知名品牌也使用的 Futura 字體來襯托福島縣的紅蘿蔔以及馬卡龍，做出質感。今後也要把美食博覽會當作正式的活動，努力跨出每一步。

把福島送來的食材當作主視覺

作品中完全沒有「不得已」或「同情」
的視覺訊息，只專注於表現藝術氛圍的
「福島美食博覽會」

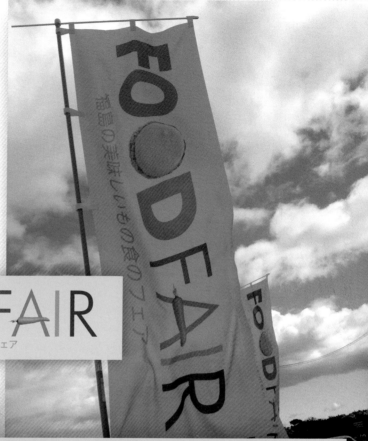

FOODFAIR
福島の美味しいもの食のフェア

博覽會的 LOGO 標準字設計

FOOD FAIR
福島の
美味しいもの
食のフェア

日時：11月10日（土）～11日（日）10:00～16:00
場所：小名浜美食ホテル，小名浜潮目交流館
URL:http://www.food.do-fukushima.or.j

主催　福島県総工会連合会　県内89商工会

報紙廣告

FOODFAIR
FUKUSHIMA 2012 11/10(Sat)-11(Sun)

今、日本でいちばん
安全に気を使っているのは、
福島産の食品です。

福島の美味しいもの食のフェア出展者一覧

[食品] 安達太良合名酒蔵／玉鮮醸造店／ハウスムラ
が鮮魚店／酒�行 アクリユニーク（株）／（有）上遠
屋製粉工場／麦の三統合センター（株）／協同製氷（有）
（有）前窪商店／（有）赤木食品／苦ガーデン／わこ
わくあぶくま夢ファーム【海用】／名ケーワ三生沼
日／鈴木菓子屋／鈴木翔江店／本物の市場／やま
さ味噌こうじ店／金子牧場／岳温室／五十嵐牧場／
五十嵐果樹園／金子牧場／岩瀬電力産業／（有）円月
秀食屋／企業組合とんぼの会／（有）マルショップ
／ヤマサ商店【麺粉】合資会社加藤／（株）あぶくま
川内／（有）菅野渡物商店／気張れちえに／糸
穂藤進／（株）来光／（有）福利食品工業（株）／和菓
子研究所／（有）来光／（株）サツマイバ【いわき】／（有）秋
水産物店／有限責任事業組合せ・げん本・すて生屋
／いわき駅前工会社城鏡商会議会／（株）宇佐見
商店／（株）エフ・ケイフーズ博名／（有）泉久保食品

福島の美味しいもの 食のフェア
日時：11月10日（土）～11日（日）10:00～16:00　場所：小名浜美食ホテル，小名浜潮目交流館

折頁廣告單

平面設計元素的運用手法

靈活地運用 LOGO 本身形狀
將 LOGO 變形後運用到設計中

思考適用於各種媒體的設計

　　從前的 LOGO 設計流程是：「**設計 LOGO → 製作設計準則 → 提撥預算 → 選擇曝光媒體 → 再製作設計案或廣告案**」，而現在的設計方式與以往有著天壤之別。由於數位檔案可流通於所有媒體，只要先設計完成，就能執行高效率的行銷企劃方案。設計師或製作者一定要向顧客說明這種情形，而負責行銷企劃或溝通的人員，也必須將這點傳達給製作者。

　　以現在這種設計方式，特別能讓「平面設計元素」發揮效果。不僅能讓製作平面媒體的設計事務所、創作動畫的影像製作團隊、負責各種媒體的網路行銷公司無縫接軌，而且表現力也非常自由彈性。所以，既然好不容易設計出 LOGO，建議大家一定要一併製作出此 LOGO 延伸的平面設計元素。

將 LOGO 的平面設計元素運用在各種用品上

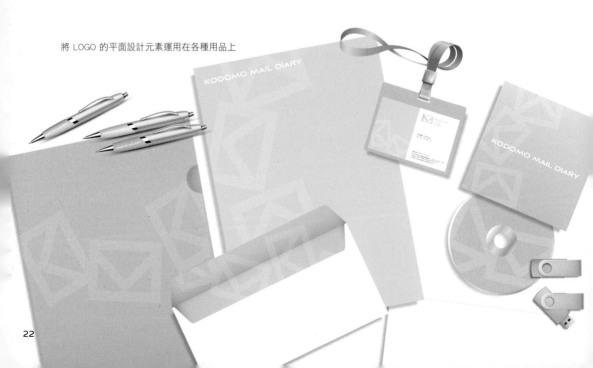

如何擺脫 CI 或 VI 的「束縛」,徹底發揮 LOGO 的效果?

以下的圖片,是本書後半部介紹之設計流程中提到的「KOTOMO MAIL DIARY」模擬範例,從圖形標誌延伸出平面設計元素,再運用到文具用品、展場空間等各種媒體上。若您只將 LOGO 當作品牌識別設計,功能會稍嫌不足,而且要運用在各種用品或媒體上時,也可能呈現出不一致的觀點。

所以才要運用品牌 LOGO 延伸的平面設計元素來做設計,這樣不僅能讓整個品牌具有「一致性」以及「隨心所欲的創造性」,也能讓使用者印象深刻。

所謂的視覺行銷策略,並不是叫消費者「快買下它!」的銷售訊息,而是要讓顧客在看見商品的瞬間,說出「我在找的就是它!」

(資料來源:《視覚マーケティングのススメ》)

若想做出讓顧客説出「**我在找的就是它!**」的設計,最適合的素材就是平面設計元素。換句話説,這種經過精心策畫的設計,就是吸引潛在對象的引導式行銷。

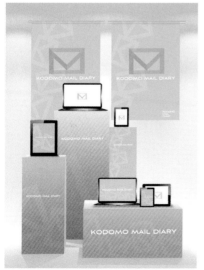

保留大片空白,成為風格沉穩的名片設計

除了 LOGO,還要延伸出各種平面設計來表現觀點

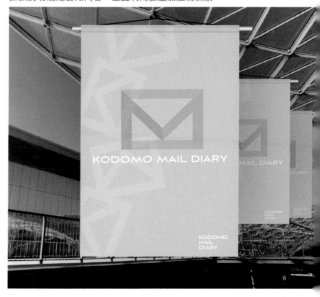

掛旗的功能是告知內容,並且利用數量加強規模感

LOGO 換了、「品牌印象」卻沒變？

右頁的照片是瑞典 7-11 品牌的改造案例，也是徹底運用條紋設計元素的典範。此設計系統的優點就是清楚傳達出「這裡是 7-11 便利商店」，同時又讓形象煥然一新。改造或設計 LOGO 時，必須展現新意，但如果無法將新的概念傳達給原本的使用者，或是不符合舊粉絲的期待，反而會弄巧成拙。

1980 年代是日本泡沫經濟時期，同時也掀起一股「CI 設計熱」，然而當時的設計卻倍受限制，因為各公司的設計手冊內充滿規定與禁止事項，大部分都是為了維護設計公司（或代理商）的權利，或讓製作相關產品的公司獨占業務。因此，即使設計出品質優秀的好作品（廣告主本身也很喜歡），卻因為不符設計手冊的規範而無法使用，這類案例層出不窮。不論是為了預算有限，還是從設計師的動機來看，這些陋習都很可悲。

設計準則真正的意義，是讓發包者、製作者、消費者彼此對話。若以上述這種方式外包，設計師也不明白 CI 手冊的意義。而且還有另一種風險，就是規範並非量身打造，而只把不合時宜的設計系統製作成手冊，若沒有辦法使三方同意，就有必要重新檢討。這種既無法發揮功用、也不適合當作品牌溝通的識別系統，即使對製作公司有利，也無法為廣告主帶來利益。

總而言之，如果遇到這種換了 LOGO 卻改變不了「品牌印象」的狀況，建議您試著將平面設計元素融入到整個設計系統中。

瑞典的 7-11 便利商店經過設計改造後的店內實景

這是瑞典 7-11 便利商店的產品設計。使用獨特的平面設計,任誰都能一眼看出這是 7-11,
卻又顯得自由又新穎。

1-4 維持 LOGO 的價值

「定期保養」您的 LOGO（維護品牌的生命週期）

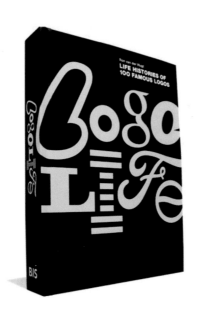

參考／品牌 LOGO 的歷史變遷

　　隨著公司規模擴大，辦公場所也需要跟著調整，同理可證，當品牌進入不同的的生命週期，LOGO 也會遇到非調整不可的時機。

　　上圖這本書《Logo Life: Life Histories of 100 Famous Logos》把 LOGO 設計比喻為「LIFE」，從設計面與各種角度來介紹各大品牌 LOGO 的成長與變遷的記錄。從這本書可以瞭解，在企業或品牌的成長史中，LOGO 也會跟著與時俱進。一般而言，

設計界所提倡的「Simple is Best」原則並不一定適用在 LOGO 的演化上。雖然星巴克、NIKE、APPLE 這幾間大型企業 LOGO，都不約而同變得簡潔洗練；但是，也有許多案例是從創業以來就沒有改變過，或為了讓品牌起死回生而回歸原創 LOGO，或將傳統的徽章設計改成現代風的形狀。因此，LOGO 不一定是「愈簡單愈好」，我們必須從品牌 LOGO 的歷史開始研究。

變得愈來愈簡潔的 LOGO

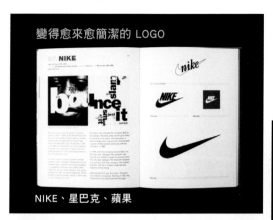

NIKE、星巴克、蘋果

回歸原本設計 的 LOGO

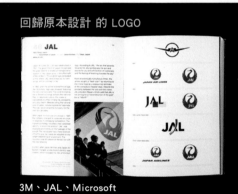

3M、JAL、Microsoft

幾乎沒有變化的 LOGO

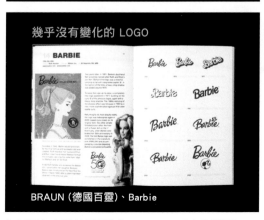

BRAUN（德國百靈）、Barbie

元素相同，但是變得更現代化的 LOGO

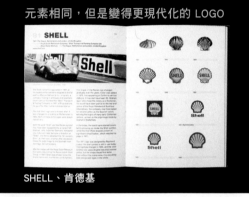

SHELL、肯德基

將傳統徽章型設計變成現代風的 LOGO

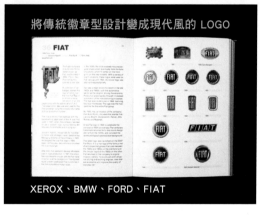

XEROX、BMW、FORD、FIAT

這本書連知名設計新聞網站「designboom」也大幅報導過。
http://www.designboom.com/design/logo-life-life-histories-of-100-famous-logos/

1-5 好 LOGO 會歷久彌新

（設計管理的重要性）

介紹創新設計的微笑曲線

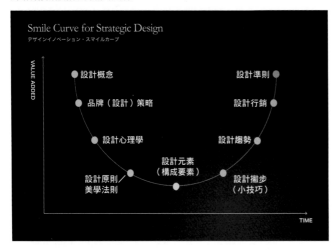

說明創新設計微笑曲線

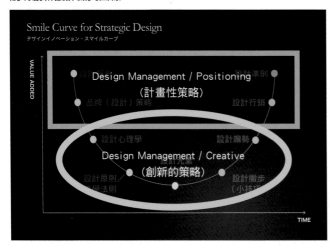

① 設計概念

這個設計是什麼？為誰設計？以簡潔字句表達設計「概念」，陳述明確目的，亦即對專案的共識。

② 品牌（設計）策略

在市場中，創造能被顧客選中（或為了使顧客選擇此商品）的體驗或製造關聯性的策略。

③ 設計心理學

利用設計本身的功能（包含科學性或印象等），影響人類的情感與行動，或直接發揮作用的研究理論，具有影響力。

④ 設計原則／美學法則

包含黃金比例、80／20 法則、費氏數列等，追求設計之美，必須先瞭解的自然界、幾何學、心理學等原理原則。

⑤ 設計元素（構成要素）

包括圖表、紋理、圖案、字體等設計要素。（本書把 LOGO 設計當作品牌溝通工具，因此介紹了多種能運用於平面設計元素的方法。）

⑥ 設計撇步（小技巧）

這是指濾鏡處理、使用範本等簡單卻能獲得強大效果的設計技巧。

⑦ 設計趨勢

設計的流行趨勢。最新流行的設計，例如季節限定、短期但有效的設計，暫時性的主流派。

⑧ 設計行銷

利用設計來創造、開發市場。

⑨ 設計準則

為了企業或品牌識別，列舉必須遵守的用法、規定、通用性等事項。

改變的設計策略、不變的設計策略

　　檢視各品牌 LOGO 的歷史，可以發現部分 LOGO 會隨著時代演進而改變，也有刻意維持不變的設計。這點與轎車的設計有著異曲同工之妙，也是多數品牌採取的策略之一。

　　讓我們一起來檢視 FIAT（飛雅特汽車）的 LOGO 變遷。不論是 1901 年設計的新藝術風格 LOGO，或 2007 年調整之後的狀態，最顯著的特色就是 FIAT 的「A」，它的樣貌幾乎不變。

　　左頁的圖表是由我們公司開發，以相同價值觀來評估各種設計作品的「創新設計微笑曲線」。分成時間軸（Y）與價值軸（X），Y 是隨著時間變化的部分，X 是對設計業務產生影響力、高價值的部分。

　　此外，下圖是以我們的設計流程分析後，指出 FIAT 改變與保留設計策略的圖解。

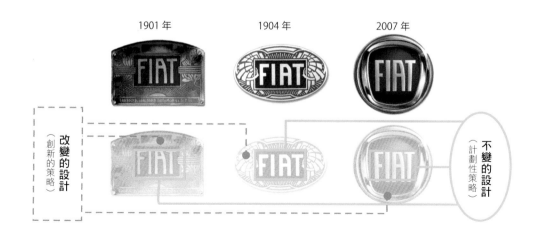

1901 年　　　　1904 年　　　　2007 年

改變的設計（創新的策略）　　　　不變的設計（計劃性策略）

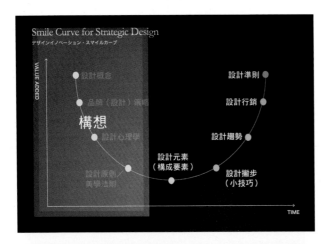

設計的「構想」部分

包含概念、品牌策略、心理策略等。

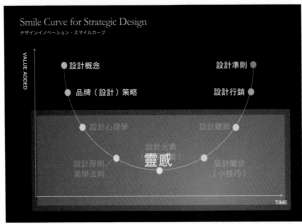

設計「靈感」部分

包含大量創作、繪製設計草圖、製造藍本等各種捕捉靈感的手法。

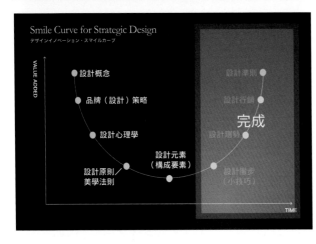

設計的「完成」部分

將確定的設計規格化，變成設計準則，可因應於設計各種用品及媒體。

仔細調整「設計」
要傳達的內容

　　舉辦以商務人士、總經理或學生為
對象的設計研討會時，講師要對聽眾
講述「哪一種設計」，有時很難達到共
識。這個道理也可以套用在設計現場，
在創作設計作品時，當下就會深切感
受到設計流程與管理的重要性。

　　例如，所謂的「優秀設計」，會隨著
業種、立場、業務背景的差異，而產生
不同的定義。「設計感很好」也是差不
多的字眼。

　　當我們提到設計時，究竟是在談論
「哪一個階段的設計」，還是只討論
計畫的部分？亦或探討想法、靈感？甚
至是管理、持續性...等，這點一定得先
釐清。大部分優秀的品牌 LOGO 都是
如此，在演變過程中包含改變的設計
及不變的設計。換句話說，建立「計劃
性策略」與「創新的策略」對於 LOGO
設計而言，非常重要。正因為有了策
略，才能維持 LOGO 的創意部分。若
是毫無計畫、草率設計的 LOGO，絕對
無法建立品牌，亦無法延續下去。我
前面提過的「**動態性 LOGO**」也就是
指建立強勢品牌必須具備的「**策略性
LOGO**」。

Why Design Now? National Design Triennial
用設計解決世界的問題

Ellen Lupton、Cara McCarty、
Matilda McQuaid、Cynthia Smith（著）

介紹讓世界變得更美好的「設計」案例，包括建立人際關係的
劇場、把泥土當作能源的電燈、只用落葉與水製造出來的食
器、守護嬰兒生命的螢幕、使用行動電話的遠距醫療、過濾空
氣的建築材料...等。

獲利世代：自己動手，畫出你的商業模式*

Alexander Osterwalder、Yves Pigneur（著）

這本書中會介紹如何將策略性思考視覺化，採取劃時代「商
業模式」框架的創新發想方法。耗時 9 年，由 45 國、470 人
共同創作實際案例，以淺顯易懂的方式，說明創造新商業模
式必須具備的知識與實踐方法。

*譯註：此書中文版由早安財經出版。

THE DESIGNFUL COMPANY

Marty Neumeier（著）

解說將商品、組織、企業文化全都利用「設計」，達到「不斷創
新」的方法。希望進行企業革新的讀者，絕不能錯過本書。

2

何謂 LOGO 設計？

如果想設計出能瞬間傳達訊息、全球通用、
長期受到使用者愛戴、可以運用在各種工具
上的「好 LOGO」，就得先弄清楚「LOGO
設計的定義」。所謂「好 LOGO」並不是經
過特殊訓練才能看出優點的 LOGO，如果目
標是要傳達給更多人，並禁得起長期使用，
究竟該滿足哪些條件？本章將為大家說明。

2-1 | 我們究竟看見了什麼？

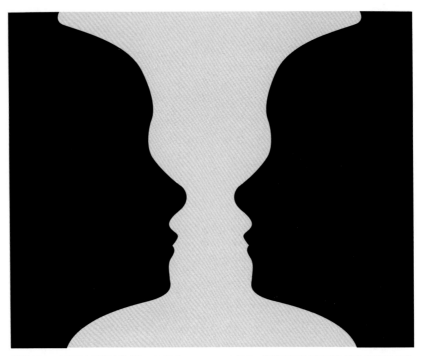

魯賓之盃：由丹麥心理學家艾得加‧魯賓（Edgar Rubin）創作，經常出現在說明錯視現象的教科書中，因此讓大家印象深刻。

LOGO 設計是一種視覺訊息

左頁的圖片是非常知名的「魯賓之盃」。看見這張圖的人，有些會看成獎盃，有些是看見人的側臉。看見獎盃時，看不見人臉；看到人臉時，則絕對看不到獎盃。當我們以語言溝通時，腦中會頻繁地進行「要用什麼方法表示哪種意思」或「同時思考哪些事物」等行為。但是，在研究視覺訊息時，有一個最重要的概念，那就是**我們無法同時看見所有東西**。通常一次只能看到一個影像，請先記住這個原則。

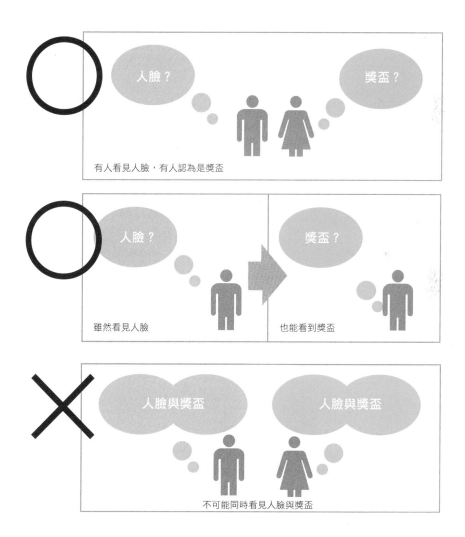

有人看見人臉，有人認為是獎盃

雖然看見人臉　　也能看到獎盃

不可能同時看見人臉與獎盃

2-2 「想讓對方看見什麼」就代表「不讓對方看到什麼」

「什麼都想要」的貪心想法，就視覺上來說非常不利。

若要清楚地傳達內容，必須簡化訊息。

將訊息整理、簡化後才能正確地傳達

「魯賓之盃」告訴我們，人類無法同時看見獎盃與人臉，因為我們只能以單一「影像」來判斷事物。當我們看見豐盛的冰淇淋百匯，就無法單看新鮮水果及濕潤的海綿蛋糕，但是若沒有奶油及水果，「看起來」反而像是濃郁的香草冰淇淋。所以如果「想對方看見什麼」，就得思考「不讓對方看到什麼」。**找出一定要讓對方看見的主題**，這對 LOGO 設計來説非常重要。

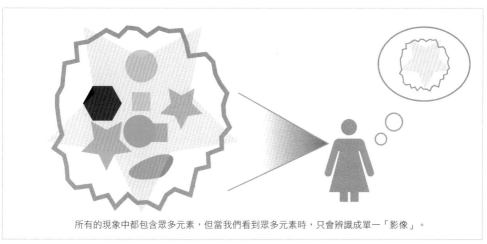

所有的現象中都包含眾多元素，但當我們看到眾多元素時，只會辨識成單一「影像」。

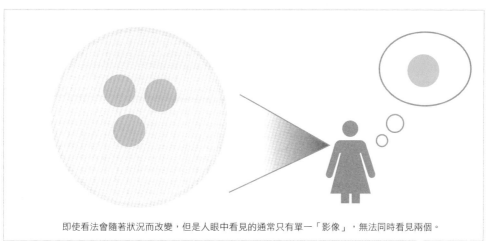

即使看法會隨著狀況而改變，但是人眼中看見的通常只有單一「影像」，無法同時看見兩個。

37

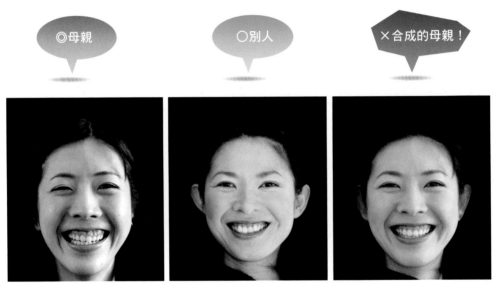

【左】母親　【中】他人　【右】一半是母親
提供：JST＝ERATO岡／谷情動情報プロジェクト（松田佳尚）

設計是智慧財產，嚴禁模仿或拷貝

東京大學研究所綜合文化研究科的岡ノ谷一夫教授以及理化研究所的松田佳尚研究員、京都大學研究所教育研究科的明和政子準教授，這 3 位學者以臉部 50% 是母親、50% 是別人的合成照片來做研究，發現 9 個月大的嬰兒會對照片產生厭惡反應，因此提出「嬰兒出現『恐怖谷理論（The Uncanny Valley）』現象」，並且將此研究成果發表在英國皇家協會科學雜誌「Biology Letters」（線上版）上。這是因為人類到 9 個月大時，已經擁有辨別真假的能力，而會「厭惡」假的影像。換句話說，您必須記住一個概念，那就是：**不知道真假的人，就不會厭惡「假的事物」。**

◎真品

這是 ZEBRA（班馬牌）出品的「マッキー」簽字筆，在日本幾乎無人不知、無人不曉，不論大人或小孩，在辦活動、辦公室、搬家等場合都會用到。

×仿冒品

這是跟「マッキー」幾乎一模一樣的「ラッキー」。製造商應該知道「マッキー」這個品牌，但是買來使用的人會怎麼想呢？

2-4 符號型的 LOGO 設計

雖然大多數企業的 LOGO 標誌都從神話或舊約聖經等傳說中汲取靈感，
但要注意 LOGO 設計市場是先搶先贏的。

LOGO 的形狀代表了背後的意義

好，現在問題來了。這個咬一口的蘋果標誌是什麼意思？看見符號時，我們腦中就會浮現出「這個符號有特殊意義」的聯想。因此，我們會認為這個咬了一口的蘋果是指蘋果公司，也就是 iPhone 或 iTunes 製造商的圖形標誌，而不會以為這蘋果被咬一口是表示它很好吃。只要是在日常生活中使用過 iPhone 或 iTunes 的人，看見咬一口的蘋果符號，除了當作蘋果公司的圖形標誌，應該不會有其他聯想。

蘋果標誌代表
的意義

想到「形狀」或
「靈感來源」

2-5 持續依目標調整的 LOGO 設計

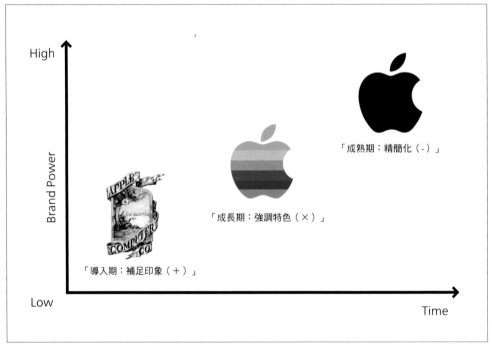

這是「蘋果公司的 LOGO 進化史」，隨著事業版圖擴大以及品牌的生命週期，LOGO 設計也出現變化，
在成為大型企業的時機，就簡化了 LOGO 設計。

隨著品牌成長調整 LOGO 設計的目標

製作原創 LOGO 的過程中，最初的步驟最為重要，就是制定概念以及設計目標。我認為 LOGO 設計的「目標」與「現狀」，可運用「加、減、乘、除混合式」來釐清課題，引導出能解決問題的設計作品。

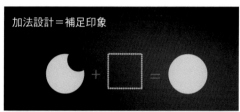

加法設計＝補足印象

利用新創公司或改變事業路線的契機，開始改造品牌。以彌補缺點當作目標。

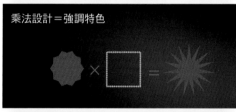

乘法設計＝強調特色

所謂的特色，在美術用語中是指「變形」表現，和特性（characteristics）同義。意思是要誇張、強調、極端突顯 LOGO。

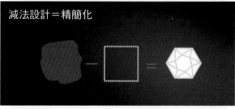

減法設計＝精簡化

從 Apple 及 NIKE 的 LOGO 演變可看出，當企業擴大事業時，為了表現商業規模感，往往會刪減元素，追求精簡。

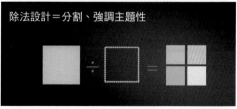

除法設計＝分割、強調主題性

當企業的事業開始多角化經營、擴張成長之際，為了防止各種特性弱化，可能會刻意切割品牌，讓新品牌各自表現。

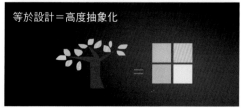

等於設計＝高度抽象化

這是指類似比喻的表現手法。只適用於希望表現「○○（企業、品牌）就是□□（圖形標誌、形狀）」的時候。

創造足以成為企業資產的 LOGO 設計

改變的部分（顏色組合）

不變的部分（有兩個正方形）

2012 Design Marketing Cafe／Design & MEDIA EVENT 海報
©UJI PUBLICITY

好的 LOGO 設計會歷久彌新

「Design Marketing Cafe」從 2010 年起就以成為設計行銷及相關文化、方法、工具的「橋樑（串連）」、「學習場所」、「發表場地」為目標，每半年舉辦 1 次非營利的研討會，目前已經有 3 年的歷史。此活動的 LOGO 是組合形狀簡單的矩形（主視覺為兩個矩形）當作識別標誌，代表主辦單位和來賓的連結，蘊含跨界交流之意，而且會根據每次舉辦的主題改變顏色。

這 5 張圖左起是 2010 年「社群媒體設計」、2010 年「設計與品牌識別」、2011 年「設計思考與設計策略」、2011 年「變化的消費者與品牌策略」、2012 年「設計 × 商業」

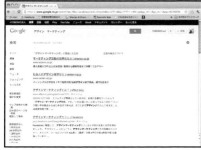

Google 文字搜尋

（搜尋結果顯示 最多 1～2 件）

Google 圖片搜尋

（一眼就能看出將會搜尋到許多矩形）

這是連續 3 年都有舉辦的活動，因此累積了不少參加來賓、活動通知網頁、參訪者的部落格或 Facebook 等附照片的介紹內容。雖然每次曝光率都不高，但在累積多次之後，逐漸成為資產，使人感受到設計的厚實度。後半部分出現人氣品牌 LOGO，也代表著成功達到「優秀設計會歷久彌新」的目標。不需要數十年或數百年，即使只推出短短 3 年，您也能利用「Google 圖片搜尋」確認 LOGO 資產累積的狀態。

是為誰設計的 LOGO？
LOGO 的用途是什麼？

LOGO 設計是一種視覺訊息

當兩個現象同時發生時，我們只能看見其中一個。因此，創造影像視覺訊息時，必須先瞭解這個原理：人類無法同時看見所有事物，眼中所見的影像只有一個。

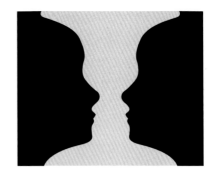

將訊息整理、簡化後
才能正確地傳達

貪心、沒重點的表現手法不利於視覺傳達。若要「讓對方看見什麼」，就必須「不讓對方看見什麼」。LOGO 設計的準備工作，就包括了確定主題。

設計是智慧財產，嚴禁模仿或拷貝

人類在 9 個月大時，已經擁有辨別真假的技能，而對假的東西感到「討厭」。但是不知道什麼是真品的人，恐怕不認為「仿冒品」是「假的」，必須先瞭解這個概念。

◎真品

×仿冒品

LOGO 的形狀代表了背後的意義

　若在日常生活中使用過 iPhone 或 iTunes，就不會認為這蘋果被咬一口是因為它很好吃。不論做行銷或 LOGO 設計，都要先下手為強。現在被咬一口的蘋果符號，已經理所當然地會被認定是蘋果公司的標誌。

隨著品牌成長
調整 LOGO 設計的目標

製作原創 LOGO 的過程中，最初的步驟最重要，就是制定概念以及設計目標。要瞭解品牌的生命循環，做出解決問題的設計。

[導入期：補足印象（＋）]

[成長期：強調特色（×）]

[成熟期：精簡化（－）]

好的 LOGO 設計
會歷久彌新

能夠長時間持續使用的 LOGO，可提升 LOGO 或品牌的存在感。右圖的例子是組合不同矩形而製作的圖形標誌（同時也是主視覺），建議用這種方式測試 LOGO 是否具變化性且能持續使用。

設計 LOGO 前一定要懂的字體知識

若想設計出全球皆適用，且歷久彌新的「好 LOGO」，

必須具備字體的使用知識。

以下要介紹用最少投資獲得最大效益的選擇重點。

除了這些重點，我也會一併介紹字體相關的參考書及網站，

當您發現有興趣的知識，

請務必親自研究。

標準字常用的襯線字體與無襯線字體

L **襯線字體**是指文字前端有突起、含有「襯線（serif）」裝飾的字體，時尚或化妝品的品牌 LOGO 經常使用。使用襯線字體當作標準字的範例有：JPMorgan Chase & Co.、HSBC Holdings、Ralph Lauren、MaxMara、ZARA、FAUCHON、Fortnum & Mason、GODIVA、Christian Dior、... 等。

L **無襯線字體**是指「沒有（sans）」「襯線（serif）」的字體，又稱作**黑體**。大部分用於辨識度高的標誌或企業字體。使用無襯線字體的標準字範例有：Wal-Mart Stores、Bank of America、3M、BBC（英國廣播公司）、TOYOTA、Lufthansa、Chanel、FENDI、LOUIS VUITTON、FrancFranc、... 等。

襯線字體範例：Garamond

LOGO DYNAMICS

無襯線字體範例：Helvetica

LOGO DYNAMICS

襯線字體範例：Palatino

LOGO DYNAMICS

無襯線字體範例：Futura

LOGO DYNAMICS

襯線字體範例：Trajan

LOGO DYNAMICS

無襯線字體範例：Gill Sans

LOGO DYNAMICS

統一標準字與文案的字體
加強品牌的「個性化」

如果絞盡腦汁設計出 LOGO 後，卻忘了改簡報資料或名片上的字體，站在以品牌策略為主的觀點來看，實在是一大敗筆。請在設計 LOGO 時，也要一併制定基本字體。

將標準字、文案或標題使用的字體統一，可讓品牌形象更明確。例：Apple（蘋果公司）、BBC（英國廣播公司）等。

假如難以統一標準字與本文字體，最好先制定出不會破壞 LOGO，又可以彌補形象的建議字體或基本字體。

×不可隨興地使用各種字體
◎要先決定適合與 LOGO 搭配的字體。

襯線字體：Garamond

利用字體或標準字來提升品牌的「個性」
效果會比主視覺更好

假如希望徹底改變品牌形象，建議您調整常用於各類工具或媒體的企業字體，將能更快地穩
定品牌形象。

即使搭配同一張圖片，
一旦改變字體，風格就
變得截然不同。如果希
望讓人留下強烈印象，
選對主字體也很重要。

只要擁有最佳概念、優秀創意、完
美視覺設計，即使搭配基本傳統字
體，也照樣能忠實地傳達訊息。若
使用過度花俏的設計，恐怕會削弱
傳達重要概念或訊息的力道，這點
一定要特別注意。

×使用設計性強烈的字體時，必須徹底檢視是否
能長期使用，以及運用於各媒體時的辨識性。

 無襯線字體：Frutiger

即使圖形標誌相同，搭配不同字體，風格也會變得截然不同。

利用網際網路（網站）、雜誌、書籍
收集有助於設計 LOGO 的資訊

收錄大量關於 LOGO 設計的幕後花絮！

Logo Life: Life Histories of 100 Famous Logos

Ron van der Vlugt［著］

好 LOGO，如何好？[*1]
讓人一眼愛上、再看記住的好品牌＋好識別

David Airey［著］

字型之不思議[*2]

小林 章［著］

*1 譯註：此書中文版由原點出版社出版。
*2 譯註：此書中文版由臉譜出版社出版。

設計 LOGO 時的參考資料

Los Logos

Robert Klanten［編］

LOGOLOGY 2

Victionary［編］

たのしいロゴづくり
文字の形からの着想と展開

甲谷一［著］

可吸收字體與印刷知識的雜誌

**TYPOGRAPHY 01
フォントをつくろう！**
グラフィック社編輯部［編］

**TYPOGRAPHY 02
フォントをつくろう！**
グラフィック社編輯部［編］

認識、運用歐文字體的參考書

**歐文字體 1：
基礎知識與活用方法*1**
小林 章［著］

**歐文字體 2：
經典字體與表現方法 (暫譯)*1**
小林 章［著］

*1、2 譯註：這兩本書中文版皆由臉譜出版社出版。

100 Things Every Designer Needs to Know About People

Susan Weinschenk［著］

這是一本非常有趣的讀物，指出「設計是用來引導人類反應的工具」，讓您從中瞭解人類的行動原理。這本好書適合推薦給想創作優秀設計的設計師，也適合設計從業人員閱讀。

Difference and Repetition

Gilles Deleuze［著］

追求獨特表現力的設計師，以及想創造藍海市場的商務人士，都必須瞭解與「差異」有關的哲學。這就是一本學習何謂「差異」的書籍。

The Law of Imitation

Gabriel Tarde［著］

這本書提到「模仿是指社會的睡眠狀態。」從型態開始滲透，再逐漸影響意識，討論各種模仿法則。從社會背景及人類意識的觀點為出發，對創造品牌及從事設計行銷的相關人士而言，是一本不可多得的好書。

各種 LOGO 的意義與形狀

我們通稱的 LOGO 設計，包括了以「文字」
為主的 LOGO，或將「圖形」或「圖案」做成
標誌的 LOGO，還有組合這兩者的 LOGO。
讓我們一起來瞭解，各種 LOGO 設計背後的
意圖，以及代表的意義。

開創新市場，造就新形象

將 LOGO 調整成簡約、洗練的設計
用於「品牌再造」的 LOGO 標準字

Auto Race

案例

這是公益財團法人 JKA 在慶祝賽車競技 60 週年的節目中，調整了 LOGO 與圖形標誌，當作振興品牌以及行銷策略的一環（p.78 介紹的圖形標誌）。新的標準字採用了由赫爾曼·察普夫（Hermann Zapf）設計的人氣襯線字體「**Palatino**」。不僅符合高格調、洗練形象，也適合運用在行銷工具及新賽車服等平面設計上（請參考 p.181）。

Palatino

TAMADIC

案例

TAMADIC（股）公司為了紀念創立 50 週年，以「培育跟得上時代的優秀人才」以及「提升品牌價值」為目標而更新了 CI。以無襯線字體「**Helvetica**」表現出「追求品質，不標新立異」以及「自豪與自信」的精神。

Helvetica

CREO

案例

以製作網頁為主的 CREO（股）公司，在擴大事業版圖時更新了 LOGO 與 VI。將「**OCR**」字體加工成標準字，提升技術優秀與洗練的企業形象，保留華麗感，展現出不被市場淘汰，屹立不搖的企業姿態。

OCR A STD

LogoWave

設計範例

這個範例是使用許多設計師喜愛的人氣無襯線字體「**Frutiger**」組合成的。依照設計目標，選擇加工之後不會受影響，辨識度佳的優美字體組成 LOGO，是標準的作法。

Neue Frutiger

3-2 LOGO 的主角是字體

呈現結構主義的圖形風「VIGA」字體
以及手寫時尚風的「Sadey Ann」字體

DESIGN
MARKETING
SOLUTION

設計範例

這個範例是使用非傳統、設計性強烈的字體設計。居住在瑞士的平面設計師＆工業設計師 Fermin Guerrero，他開發的字體「VIGA」深受結構主義的影響，呈現出高度抽象化的圖形風格。由於辨識度低、設計性強，若要長期使用，必須仔細衡量是否能經得起時間考驗。若與無襯線字體「Helvetica Neue」組合，可以維持平衡的形象。

VIGA REGULAR × **Helvetica**

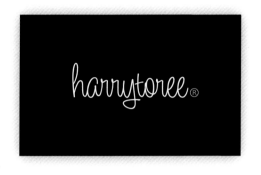

案例

「harrytoree」是一個新創文具品牌,利用貼上、撕下的方式管理名片、卡片、明信片、便條紙、照片,產品設計以表現高級感與時尚感為訴求,而 LOGO 卻刻意採用柔軟、感性的草寫字體 **Sadey Ann**。

Sadey Ann

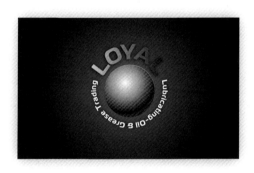

案例

這是福島縣岩城市的潤滑油公司「LOYAL油機」的 LOGO 設計。這家小型企業在大地震中失去了倉庫及車子,因此決定孤注一擲,與當地商工會合作,推出「專業潤滑油公司販賣小容量產品」的方案。使用球體圖案讓人聯想到讓機器精準運轉的潤滑油。

Magistral

案例

住在新瀉的上班族相馬理惠小姐,為了打造心目中理想的良心食品業,「保護女性身體健康」,同時「嚴選國內生產的食材」,建立了食品製造商 tunagu(股)公司。企業LOGO 採用符合女性形象的優雅設計。

Savoye

案例

這是岩城市社會保險勞務士事務所的標準字。當初業主的要求是,要表現出此行業的穩重感及信賴感,因此提出 **A. 整體厚實穩重的設計(襯線字體) B. 先進且有規模感的設計(設計字體) C. 表現誠**實、穩定而且平易近人的設計(無襯線字體)等 3 個提案。最後採用以穩定感優異的「Helvetica」字體製作成標準字。黑色與橘色的對比十分柔和,能吸引原有顧客以及新顧客,提高對事務所的好感度。

Helvetica

案例

這是「Magic Training Club」的 LOGO，負責人為聲樂教師大槻水澄女士。利用無襯線字體「**Gill Sans**」設計出迴盪著渾厚聲音的圖形標誌。以鮮豔粉紅色＋紫色＋橘色的華麗配色完成設計，不論男女都非常喜愛。

Gill Sans Bold

案例

Western Consulting 有限公司是利用財務會計幫顧客解決問題，提供經營管理顧問服務的公司。標準字選用維持優雅風格，同時節省空間，達到高效能的「**Onyx**」字體。擺在中間的寶劍是正義與勇氣的象徵。

Bordeaux Roman

設計範例

Trajan 字體的設計靈感來自於古羅馬碑文，這是 Adobe 公司近年開發的襯線字體，經常用在強調高貴典雅的女性商品或充滿濃厚懷舊風格的電影標題。此設計範例組合了紅酒杯，做成購物商店的 LOGO 風格。

TRAJAN PRO

3-4 個性化的設計字體

為 LOGO 加上要傳達的重點
完成具休閒風的獨特 LOGO

NEXLINK

案例

由 NEXWAY（股）公司開發及提供的網站服務「NEXLINK」，因應服務升級，更加重視與公司 LOGO 的一致性，以持續精進的技術與顧客溝通、穩定客戶關係，最後從多件設計作品中選中這個標準字。

具優雅高級感的「Aviano Sans」是在 2007 年開發的新字體，具備如裝飾藝術般的裝飾性，是風格柔美的無襯線字體。在標準字上添加了 5 個 ○（圓形），代表提供 5 大主要服務。

AVIANO SANS REGULAR

SEED
Accelerator

案例

這是書籍網站的 LOGO。發揮「Kurry」字體尾端捲曲的特色,讓「Seed(種子)」呈現出手寫風,完成充滿詼諧感,非常人性化的 LOGO 設計。

Kurry Pro Regular

設計範例

這是在充滿玩心的字體中搭配蛋黃插圖,而完成的設計範例。讓視線聚焦在單一重點上,比較容易留下記憶與印象。後面也製作了以「Helvetica」組合相同影像的 LOGO(p.90),您可以比較兩者之間的差異。

HOBO Std Medium

設計範例

如果字體的形狀有稜有角,設計作品也會變得很剛硬。加入手繪圖形可以緩和冰冷的機械感,這種手法適合用於希望表現俐落風格,卻又不想變得太枯燥的情況。

CACHIYOYO UNICASE

3-5 將名稱縮寫製作成圖形標誌

簡單俐落又能表現真誠與深度的「才能心理學協會」

TALENT PSYCHOLOGY

案例

　為了傳達「心理學」是以真實的知識為基礎，非常實用也有助於商業推廣的正確概念，一般社團法人「才能心理學協會」決定更新標準字的影像。圖形標誌是將組織名稱「Talent」（才能）的第一個字母「T」與「Psychology」（心理學）的第一個字母「P」加以組合。字母的寬度較寬，軸心的起點代表沉睡在內心的自己，利用象徵知性、理性的深藍色漸層來表現這層寓意。

Futura Extra Black BT +Futura Light BT

設計流程

組合「TALENT PSYCHOLOGY」協會的縮寫「T」與「P」字母，設計出高原創性且具洗練感的圖形標誌。其實除了這個作品，還有準備其他 2 個備案，而最後是採用這個具有現代風格的設計。

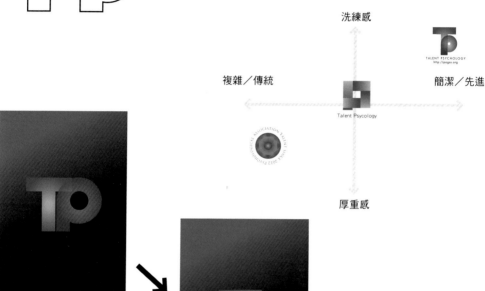

洗練感

複雜／傳統　　　　　　　　簡潔／先進

厚重感

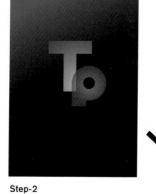

Step-1
組合 2 個縮寫字母，這點毋庸置疑，但是橫幅太寬，容易產生厚重感。

Step-2
逐漸調整 T 與 P 的比例，摸索出讓兩個文字合成單一圖形標誌，展現機能美感的比例。

Step-3
完成。

3-6 矩形＋經典字體

要詮釋傳統性及高級感時
選擇經典歐文字體＋矩形（四角形狀）

設計範例

這是利用經典襯線字體「**Garamond**」製作的設計範例。可以表達傳統、穩定的形象，又兼具優雅風格。蘋果公司以及 Adobe 公司過去也曾經使用此字體來當作企業字體使用，非常知名。

Adobe Garamond Pro

設計範例

不論是襯線字體或無襯線字體,要使用於設計案例時,最困難之處就在於如何組合文字。製作標準字時,如果名稱本身的用字不容易取得平衡,就得特別注意。遇到這種情況,建議改變字體,或加入標語、URL等,以維持適當比例。這種類型的知名案例有 GAP、Ralph Lauren 等品牌標準字。

優雅
Garamond

酷炫
Fututa Bold

可愛
Curlz MT

辨識度

平衡比例

動態感

以上是構造相同,只改變字體的作品。若使用無襯線字體,感覺較沉著、穩定;若使用襯線字體,則能產生份量感。字體本身的形象會直接反應在 LOGO 上。

3-7 | 矩形＋設計字體
表現科技類風格的設計字體＋矩形（四角形狀）

　　「TRS Million」是以像素風設計成的標題用免費字體，「Twinkle」則是付費字體，組合這兩種字體，可以表現出閃閃發亮的閃爍效果。刻意不使用任何具生命力的曲線，就能讓人產生冷硬的印象；換言之，圓弧或手繪線條等曲線，並不適合加入這種設計中。

TRS MILLION-REGULAR & TWINKLE

將 LOGO 分別放在線性漸層（綠色）、無漸層（紅色）、放射性漸層（藍色）上就可以瞭解，背景圖樣會改變 LOGO 的「厚重感」。

TR5 MILLION

CACHIYOYO UNICASE

Cachiyoyo Bold

3-8 圓圈＋經典字體

帶有強烈學術性印象的傳統字體＋圓圈（圓形）

傳統性

　　這是以常用於本文的襯線字體「**Times New Roman**」製作的設計範例。沿著圓圈輸入襯線字體的文字，表現傳統性、穩定感。「**Times**」正如其名，是英國泰晤士報（The Times）開發的報紙用字體。此範例刻意只選用單一黑色，不過即使組合複雜用色，也不會改變原本就很傳統的調性。

Times New Roman

設計範例　　　　　　　　　權威感

「Kidnaped Times Roman」是有著唐草花紋，令人印象深刻的裝飾藝術風格字體。加上優雅的紫色與深藍色，組合本章開頭也曾經出現過的「Palatino」字體，呈現高雅、厚重的氣氛。

KIDNAPED OLD TIMES

設計範例　　　　　　　　　印象性

想同時展現華麗感以及強烈風格，選擇「Engravers MT」這種粗體襯線字體，就能營造穩定性。垂直線條粗又華麗，但是必須注意設定 LOGO 最小尺寸，避免細線消失。

ENGRAVERS MT

設計範例　　　　　　　　　現代感

與上面的字體相比，「Baskerville Old Face」更顯優雅。和前面介紹過的基本襯線字體「Palatino」、「Garamond」、「Times」一樣，都屬於傳統又高貴華麗的字體。

Baskerville Old Face

3-9 圓形＋其他字體

更換字體與漸層色效果
以相同元素做出多種變化

設計範例

　這個範例是使用名為「有絲分裂」（Mitosis）的字體，設計成徽章風格。即使構成元素（名稱縮寫＋標語＋圓形）相同，若選用的是基本字體或無襯線字體，就會展現出傳統風格。這個設計表現出機能性服裝、運動用品的動態感，並讓人印象深刻。

Mitosis+Myriad Pro Bold Condense

設計範例

Myriad Bold

Mitosis

BRADLEY S LIGHT

在圓形圖案中加入縮寫的設計，若選擇無襯線類或設計感較強烈的字體，
再搭配漸層、陰影、打亮效果，可以創造出強烈的未來感。

3-10 方塊圖形標誌

適合表現科技領域的方塊圖形標誌

DoEvery Corp., Ltd.

案例

　DoEvery 公司隨著業務發展，決定重新調整 LOGO 設計。為了向大眾展現曾服務過大型資訊通信公司，因此擁有值得信賴的 SE 技術及上游工程實力等概念，決定採用由長條形組合而成的設計方案。左邊 3 個長條是圖形化的字母「D」，右邊 3 個長條則是「O」。由於這是以 B to B 為主的小型企業，不需要讓人清楚辨識字母 D 與 E，採取抽象手法反而更合適，是很常見的案例。

Decima Regular

設計流程

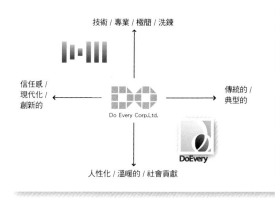

對 DoEvery 公司而言,設計 LOGO 的時候,曾希望以「無限」、「未來」等關鍵字當作設計方向。由於他們還有提供創新技術支援等服務,所以也希望展現「體貼」、「關懷」、「支援」等意義。究竟該突顯技術實力,還是以柔性訴求為主,要選擇哪一邊,著實令人傷腦筋。

有時候,難以用言語形容的概念,可以透過圖形來傳達,本例選擇了直線圖案。

反覆平行排列直線圖案時,若為相同尺寸,看起來比較穩定;如果變化成不同大小的設計,則可以產生動態感。

除了平行排列之外,直角交錯的直線圖案可以提高複雜度,扭轉整齊劃一的印象。有時複雜度也可以衍生出情緒性。

3-11 幾何圖形標誌

使用幾何圖形標誌搭配標準字
成為比例均衡又有個性的設計

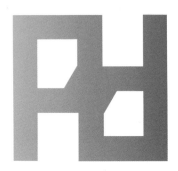

PROCESS DESIGN AGENT

http://www.processdesignagent.jp

案例

PROCESS DESIGN AGENT（股）公司的圖形標誌，是將公司名稱的第一個字母「p」與「d」圖像組合起來，傳達出「設計流程」、「流程就是結果」的概念。把黃綠色當作主色，讓人聯想到執行流程設計猶如擺脫污泥的翠綠蓮葉，可以迎向光明未來。此外，為了避免幾何圖形標誌給人冷漠的印象，以「Gill Sans Bold」字體巧妙地取得平衡。

Gill Sans Bold

設計流程

PROCESS DESIGN AGENT（股）公司的設計中，組合了小寫字母「p」與「d」。不使用圓弧線條，全以直線組成，衍生出俐落、個性化、先進等印象。

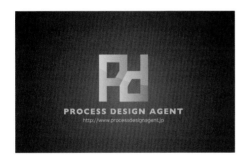

Step-1
設計出讓 p 與 d 上下相對、組合在一起的圖案，兩個字母刻意選擇不同顏色。

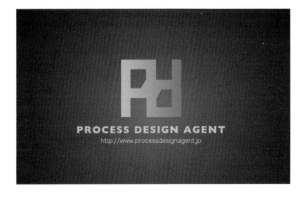

Step-2
重新思考「PROCESS DESIGN」原本的意義，結論是「不中斷、無縫接軌（沒有縫隙）」的設計比較合適。

Step-3
將 p 與 d 結合成一個符號。排除反射、漸層等複雜設計，利用適當的紋理加強簡潔度。透過歸納元素，可創造出更有個性的印象。

3-12 用剪影設計圖形標誌

以剪影製作成圖形標誌並與標準字組合
徹底發揮 LOGO 或識別系統的功能

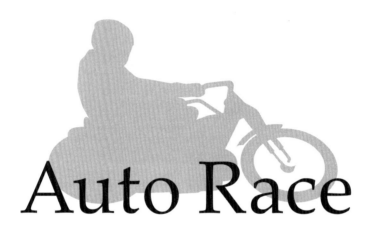

Auto Race

案例

　　這是 p.56 介紹過的賽車競技 LOGO 標誌。使用賽車手的剪影,組合前面提及的「**Palatino**」標準字,完成正式的 LOGO 標誌。剪影類的圖形標誌能呈現出清楚的識別效果,擁有優秀的訴求力,可以輕易地塑造形象;然而從另一方面來說,這樣的設計可

能會有個缺點,就是難以組合在產品或應用程式上。如果剪影圖形標誌不能保留足夠的空間,遵守獨立性規範(Isolation)(後續章節將會進一步說明,亦即保留原本形象的排版規則)的話,有時不如選用比較簡潔的標準字,反而更能維持原本的品牌形象。

設計範例

　以下的設計範例中模擬了各種剪影的運用情境，您可以思考該怎麼設計，才能讓任何人都能馬上產生正確的聯想。這可以算是本書到目前為止的內容複習，將基本圖案變成圖示再搭配有特色的字體，再加上平面設計元素，以方形或圓形當作基本形狀，運用一點巧思，就能設計出不錯的效果。

3-13 正常文字間距＋裝飾

以正常的文字間距搭配裝飾圖案或裝飾線

設計範例

別把文字間距想得太困難，也請不要挑戰那些縮小間距、破壞平衡的設計。只要在字體之間加上裝飾圖案，組合構成元素即可。

本例選擇以柔美的唐草圖案、花朵插圖、華麗的簡約線條為主。若選擇搭配粗框線等元素，風格會變得截然不同。

TRAJAN PRO REGULAR

設計範例

這是把羅馬碑文風格的「**Trajan**」字體改成「**Century Gothic**」字體的設計範例。最上面是把框線調整成直線和矩形（轉變成剛硬印象），中段是花瓣插圖（即使是無襯線字體，感覺也很柔和），下面則加入唐草圖案，散發出些許古典優雅氣息。

Century Gothic

剛硬

優雅

3-14 營造日式風格

以印象鮮明的日式圖案
搭配簡約感的歐文字體

案例

　　這是以手繪的日文 LOGO 搭配方形圖案及英文品牌標語（tagline）而完成的「穗のか菜のか」品牌 LOGO。由於在創業之初是以烘焙點心為主，因此選用風格比較優雅的綠色與橘色 LOGO（如左圖）。後來推出了薑汁糖漿等人氣商品，在百貨公司也開始販賣巧克力，所以調整成上面的黑色 LOGO，讓人意識到高品質以及價位，這可以說是小品牌再造的成功案例。

Gill Sans Regular

綾
AYA
sake

案例

這是針對女性而設計開發，口感清爽的發泡性日本酒 LOGO。設計靈感來自平安時代稱作「重ねの色目」的色樣，搭配簡約的設計風格，符合從成熟女性到年輕世代的需求。此品牌的另一大特色，是藉由高級義大利餐廳與創意和風割烹料理等通路，廣泛地觸及到目標客群。

Helvetica

ICHIGEN

案例

將漢字發展成幾何圖形標誌，展現出衝擊性、獨特性以及簡約風格，並利用英文標準字彌補不易閱讀的問題。正是這種筆畫數少、品牌名稱左右對稱的漢字組合，才能選擇這樣的呈現手法。

Helvetica

春の宵
Evening of Spring

設計範例

這是在日文與歐文組合而成的背景中，搭配手寫筆觸（平面設計元素），以柔和、感性形象為訴求的範例。

Neue Frutiger

 # 請避免使用這些 LOGO 圖案或圖形標誌

手與地球、手與愛心等圖案,再加上「體貼」、「保護」等標語,很難創造出具有獨特性、識別度、差異化的設計作品。

為了將環保、成長性等議題圖像化,而選擇新芽或葉子圖案。雖然營造出環保氛圍,卻缺乏獨特性。

以人形剪影搭配圓弧,或將人形剪影與其他圖案搭配,都很容易與「以人為主」、「人為主體」等標語組合在一起,但是往往令人感到似曾相識。

以太陽為意象的紅色圓形中,加入令人聯想到微風或流水的反白線條。只要搜尋圖片,就會找到一堆類似這些圖形的標誌。

使用拼圖圖案，表現連結、團隊合作等概念，這種圖形標誌早已司空見慣。

連續或立體的箭頭也是極常見的類型。此外，使用無限大符號的圖形標誌也不少。

3D 且具有透視感的有機圖案常用於 LOGO 設計中，市面上常看到這種低價促銷、風格類似的圖形標誌。

這是將綠色與微風、未來與協調性等概念圖像化，組合藍色系曲線的類型。這種標誌隨處可見，缺乏獨特性。

以各種字體設計的標準字

選對字體是適
切呈現品牌觀
點的關鍵

編修字體而完成的標準字

透過編修讓字體更有個性

組合名稱縮寫來設計圖形標誌

組合時必須考量比
例均衡及整體感

放在方塊、矩形、圓形內的 LOGO

使用方塊或矩形，風格
沉穩且表現方式多元

使用圓形容易應用
且能表現穩定感

利用剪影與插圖
設計成 LOGO

使用剪影很容易傳達主題

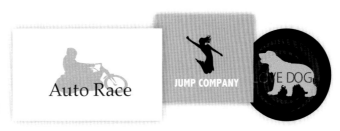

組合插圖或影像
的 LOGO

可明確表現獨特的觀點

日式風格的 LOGO

以具獨特魅力的「日式文字」
搭配容易閱讀的「歐文字體」

 要避免當作識別的圖形標誌

把這些似曾相識
的圖案當作 LOGO
會非常冒險!

Visual Grammar－Design Briefs

Christian Leborg [著]

這本書主要在說明視覺溝通的基本原理，以及使用符號性視覺來溝通的方法。將視覺元素分成「抽象性型態」（點、線、面等）、「具體性型態（形式、大小、顏色等）」、「動態性」、「關係性」...等類型，再進一步分析各種意義。

Geometry of Design:
Studies in Proportion and Composition

Kimberly Elam [著]

將重點擺在設計法則中的平衡、構造、構圖。除了設計師，一般人也可以瞭解書中說明的內容，並且樂在其中。前半部分介紹的是人體姿勢等自然界法則及達文西發現的完美設計平衡原則；後半部分是介紹巨擘作品及其歷史。

Helvetica [DVD]

Gary Hustwit [監製]

BMW、TOYOTA、THE NORTH FACE、FENDI 等知名企業都選擇「**Helvetica**」字體當作標準字。這是一部利用採訪及影像，呈現這種字體的魅力、特色、未來，拍攝而成的記錄片。片中也採訪了多位偉大的平面設計師與字體設計師。

4

評估 LOGO 的特色與發展性

設計 LOGO 最重要的步驟並不是「執行」設計，而是「挑選」設計，其次是「下決定的過程」。那麼，究竟該怎麼做，才能選出明智的設計方案？本章會帶領大家將入選的 LOGO 設計套用在各種用品上，分別比較、驗證。累積多種測試結果後，您就能逐漸釐清這個品牌的獨特氣氛，選出最適合的設計。

4-1 如何取捨入選的 LOGO ？

利用名片來比較、驗證
選出最適合的 LOGO

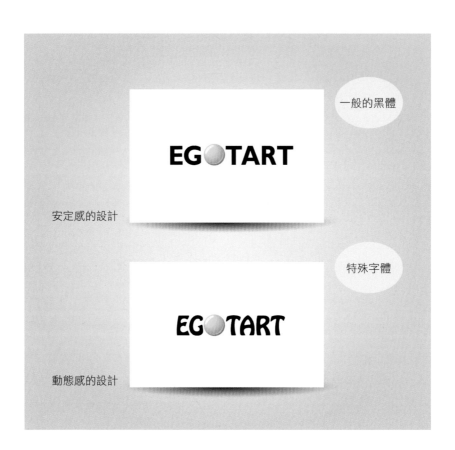

一般的黑體

安定感的設計

特殊字體

動態感的設計

比較與驗證

　　這是「品牌名片測試」，也就是將選好的 LOGO 列印在名片（或名片尺寸的紙張）上，來比較呈現出來的形象。名片上請保留大量留白，以便比較 LOGO 本身散發的氣氛。

　　即使只是小小一張名片，當 LOGO 設計與使用情境結合之後，您就可以從中發覺到在設計時可能忽略的細節。

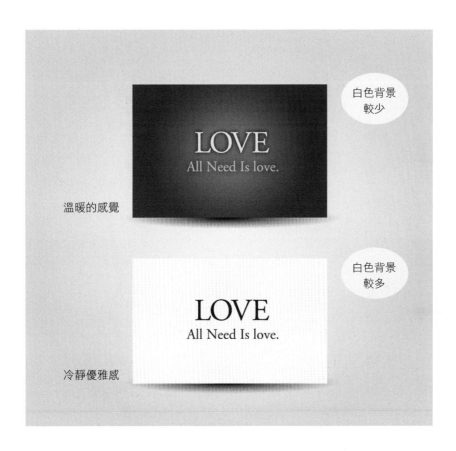

温暖的感覺

白色背景
較少

冷靜優雅感

白色背景
較多

比較與驗證

「這個設計不錯」當您產生這種感覺時，建議您將設計改成白色背景或反白（以顏色或圖案為背景，搭配白色文字），試著比較看看。您一定會發現，將相同的 LOGO 放在白色背景或反白時，會呈現出截然不同的風格。當您想精準創造出「某種形象」時，請先設想各種情境來測試。

4-2 找出排版的基準

要置中對齊？還是要靠左對齊？
找出排版基準就能檢驗設計是否合適

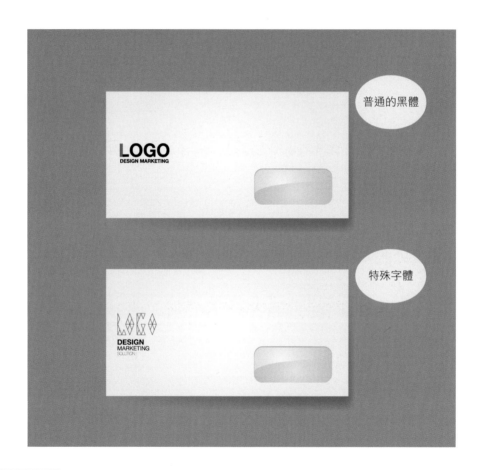

普通的黑體

特殊字體

比較與驗證

　將 LOGO 設計放在有開窗的信封上，檢視呈現出來的印象。有些 LOGO 適合靠左對齊，有些則要置中對齊才會比較穩定，請依實際的效果來選擇。倘若您已經預先決定此 LOGO 將會運用在哪些媒體上，就要避免不適合該媒體的設計。

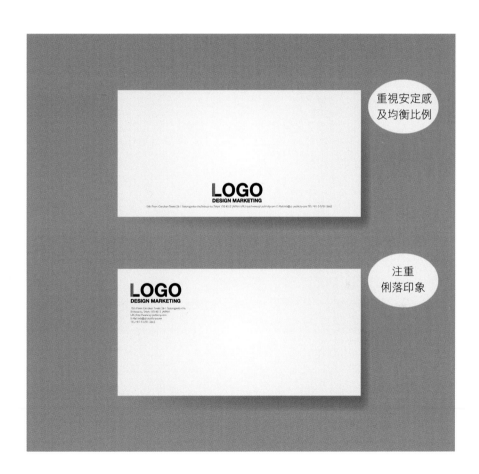

比較與驗證

即使是相同的標準字，若搭配不同的對齊方式，就會產生不同的印象。設計者以及決定設計方案的負責人都必須徹底瞭解，應該採用何種配置，才能妥善呈現出最終要塑造的品牌形象，而且彼此達成共識。

4-3 LOGO 與留白的對比

將 LOGO 放在信封上測試
可透過多種用品比較效果

　當 LOGO 的設計風格大致底定，但是依舊對「該選哪個 LOGO」而猶豫不決時，就可以使用這種方法測試。由於信封上有大量留白，因此能輕易察覺 LOGO 要呈現的觀點及字體的調性＆風格。當您檢視網站 LOGO、手冊用的 LOGO、或將多個 LOGO 排在一起時，可能只注意到細節，導致設計出多個風格雷同的 LOGO。因此，建議您在進一步設計 LOGO 細節之前，一定要利用這種方法測試看看。這種運用各種用品來測試品牌印象的實驗，至少要執行過一次。

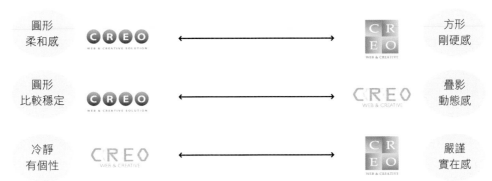

4-4 設計名片的模擬測試

決定最終的 LOGO 設計前
先以多種平面設計元素測試

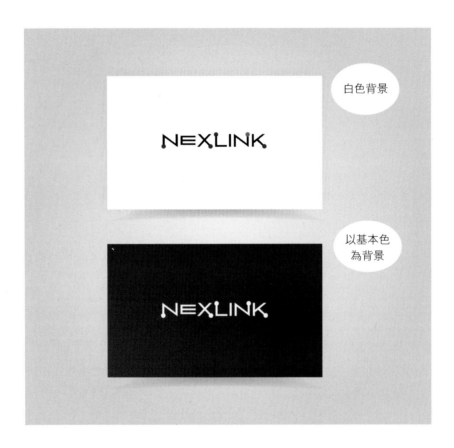

白色背景

以基本色
為背景

驗證

　　這個階段請把 LOGO 當作主視覺,測試
色彩及延伸出來的平面設計元素是否適當。
特別是當您在為選擇色彩而傷腦筋時,利用
延伸的平面設計來測試,可以讓品牌形象及
氣氛變得更明確。請您一定要記得,能靈活
因應各種使用情境的 LOGO 設計,遠比呆
板僵化的設計更實用。

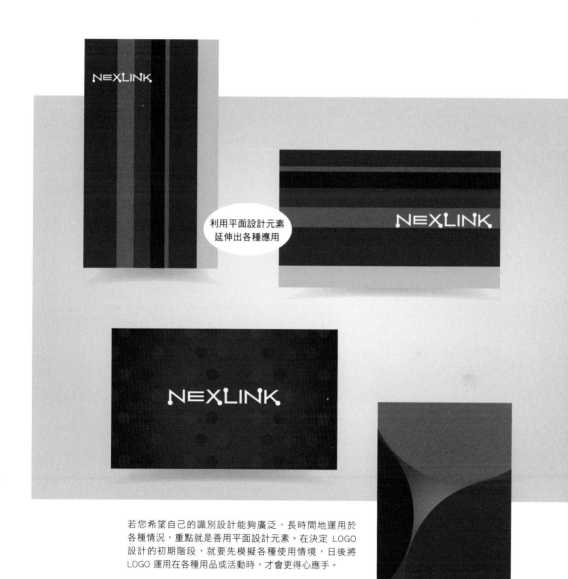

利用平面設計元素
延伸出各種應用

若您希望自己的識別設計能夠廣泛、長時間地運用於
各種情況，重點就是善用平面設計元素。在決定 LOGO
設計的初期階段，就要先模擬各種使用情境，日後將
LOGO 運用在各種用品或活動時，才會更得心應手。

4-5 購物袋測試

要設計出日後作為公司資產的 LOGO
一定要用「購物袋測試法」來驗證

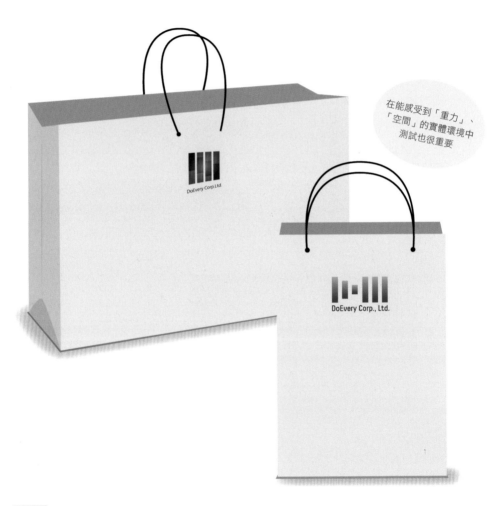

在能感受到「重力」、「空間」的實體環境中測試也很重要

DoEvery Corp.Ltd.

DoEvery Corp., Ltd.

驗證

購物袋通常是用來讓顧客放入商品以便帶走，但我們換個角度想，它也可以成為從某個人手中，傳遞到另一人手上的一對一廣告媒體。若能設計成攜帶方便、品質優秀、格調高雅的品牌 LOGO 購物袋，顧客一定會捨不得丟掉。

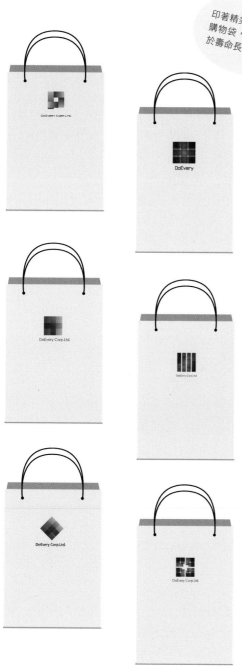

印著精美 LOGO 的購物袋，其實等同於壽命長的廣告

在平面的 A4 簡報上可能無法察覺到 LOGO 設計的「比例」與「特色」，但只要套用在購物袋上，立刻就一目了然。舉例來說，同樣是方塊狀的設計，但是左側看起來就比右側更清爽、更有動態感。右側屬於安定或穩重的設計，與左側的風格截然不同。

比較左圖這兩種設計，可以看出左右兩側的表現方式不同。左側使用了整體性的漸層效果，且具透明感；右側雖然也是漸層色，卻分割成塊狀，而往垂直方向產生強烈的構圖力。一般在 LOGO 提案的平面簡報上，根本無法感受到「重力」，而這也是我們用購物袋測試的重點。

左圖使用幾乎一模一樣的素材，卻呈現迥然不同的印象，原因就是前面說明過的「重力」。提到 LOGO，通常只會專注於外形或色彩，但在實際應用時，LOGO 也會印在招牌或購物袋上。因此要模擬實際空間中的使用情境來測試，這點非常重要。

4-6 彩色購物袋測試

模擬平面設計元素或商品的延伸運用

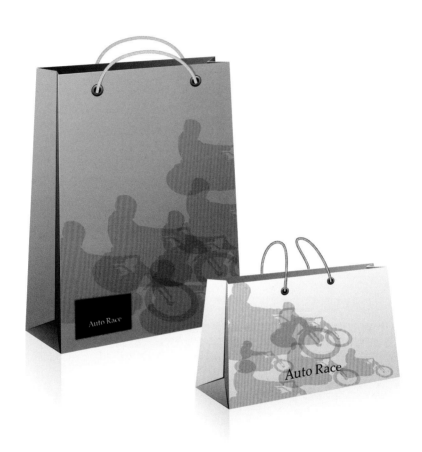

泛用性與運用案例

　「單憑（改變）LOGO 設計，究竟能為企業帶來多大利益？」有些經營者會提出這種質疑。遇到這種情況時，如果能向對方展示「**LOGO→平面設計元素→商品→空間展示**」這樣具有規模的運用案例，通常都能說服對方。事實上，從這些運用案例中，也能讓目前無法預見的商機或品牌發展性，變得更加具體、明確。

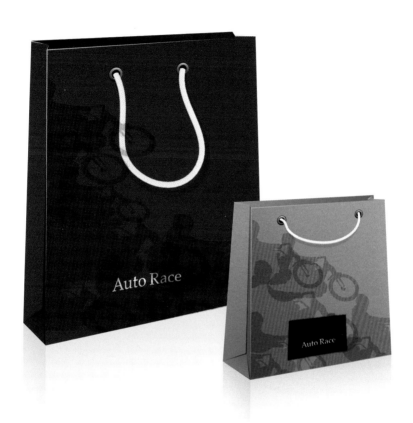

　　儘管已經鉅細靡遺地在紙上檢視設計，依舊有許多細節是無法察覺的。事實上，大部分的物品在使用時都是與地面垂直的，有重力感，因此需要在實體空間中做測試。將 LOGO 平放在桌上時，看得一清二楚，然而一旦放在立體空間中，卻可能會變成不起眼的設計。總而言之，要做出即使放在立體空間中，也能依舊十分搶眼的設計，才真正稱得上是好 LOGO。前兩頁的購物袋測試法很適合用來瞭解 LOGO 本身的印象；但是若要瞭解 LOGO 的發展性，選擇彩色購物袋來測試會更適合。

4-7 LOGO 貼紙測試

將 LOGO 設計與商品結合
檢視產生的感受與氣氛

泛用性與運用案例

　想知道 LOGO 設計的優秀與否，可以用食品包裝來測試，而最適合搭配包裝的用品就是貼紙。對新創公司而言，貼紙價格低廉，而且非常好用。即使沒有足夠預算設計完整的品牌包裝盒或包裝紙，只要製作貼紙也能達到包裝效果，而且不論是設計樣式，或是數量、尺寸都可以靈活地調整。

這是在包裝材料專賣店或網路都能買到的單色紙盒。以前我們通常會購買單色紙盒或紙箱,拍成照片後再與LOGO 合成,但是現在已經有現成的影像檔案可用。

泛用性與運用案例

　　某些生產數量龐大的甜點或食品業,也會有一些案例是先確定箱子形狀,再執行設計的。就算是這種情況,其效果也會依是否有測試過而產生天壤之別。先以 LOGO 模擬搭配效果,不僅能讓後續步驟順利執行,也可以提高設計品質。

酒標測試

檢視 LOGO 設計是否能傳達
酒的「味道」與「價格」

（左）傳統的香醇味道　　　（中）獨特又有個性　　　（右）充滿新鮮感的實力派

驗證

在紅酒的酒標設計中，原本就包括「傳統古堡」、「品嚐味道香醇的新時代」等元素，代表產地、味道、葡萄品種的調性 & 風格。因此，在用酒標測試時，要確認即將採用的 LOGO 設計，在轉換成「味道」、「品種」等資訊或符號時，是否依然能呈現正確形象，確保精準的品牌定位。

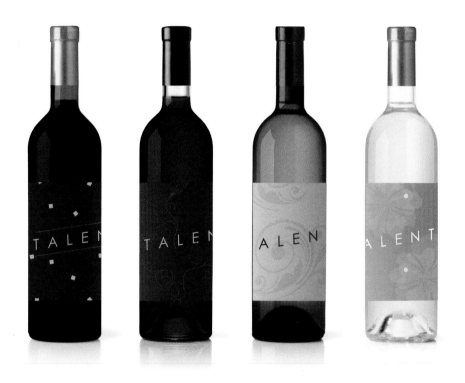

驗證

　　設計完成的 LOGO 必須在所有情境中，都能適當地表現出品牌的特色及形象。紅酒瓶除了紅酒本身的顏色，瓶身以及鋁箔（foil）也可能有各種顏色。因此在完成 LOGO 時，並不代表所有工作就此結束，還得先掌握所有的可能性以及運用方式。

4-9 測試平面設計元素

測試與 LOGO 搭配的平面設計元素
確認是否適用於各種設計

大部分的商品 LOGO 都必須同時顧及「賣場形象」。因此，在挑選布料或壁紙之前，最好先用牛皮紙袋來做模擬測試。如果能和星巴克或蘋果等知名品牌一樣，「**在紙袋上營造出最佳氣氛**」，亦即代表這個 LOGO 可以創造出精準的「**LOGO 氣氛**」。

包裝模擬

連線上購物也講究包裝的時代
就用捆包用品來測試 LOGO

泛用性與應用案例

　　雲端網路服務越來越多，但即使是網路服務，也希望提供包裝精美的形象。相信大家都曾看過 Dropbox 的 LOGO，就是把「裝箱」的概念變成 LOGO 標誌；而 Skype 也是用「雲端上」的圖像來當作 LOGO 及平面設計元素。上圖的瓦愣紙箱設計範例，是使用聲樂訓練師一大槻水澄成立的公司 LOGO 來製作的。這間公司同樣是販賣服務，而非實體商品。在企業 LOGO 旁加上與音樂有關的圖示（例如「♪」），即可呈現出不受箱內物品影響的強烈形象。使用平面設計元素的重點，就是能隨心所欲地編排。

泛用性與應用案例

　　舉凡電子書籍、應用程式（App）等虛擬的線上產品，其實並沒有包裝，但是部分廠商為了強調商品的特色及個性，會特別設計虛擬包裝。這個商品或服務「該下手購買嗎？」、「好猶豫唷！」當消費者在煩惱之際，通常會憑藉商品名稱以及視覺來記憶、評估是否要購買。因此，想成為令人印象深刻的商品，最重要的莫過於提升「存在感」。

設定成簡單
的桌面

變化色彩

INNOVATION 的「I」代表站穩腳步的經營者，加上 SUPPORT 的縮寫「S」當作在背後支持的員工，完成圖形標誌，再搭配風格優雅的襯線字體，展現俐落洗練的形象。為了提高在各種矩形上的辨識度，採用的設計方案準備了 2 種 LOGO 組合（LOGO Lock up）。

基本的 LOGO 組合

比較與驗證

　　這是執行福島縣工會聯合會經營顧問小組的 LOGO 設計提案時，實際做比較驗證的範例。對現代人而言，每天最常盯著的螢幕就是智慧型手機。一般 LOGO 設計常用 A4 紙張驗證，若能改由智慧型手機測試，就能察覺在紙上無法看見的效果和觀點。

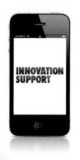 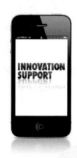

INNOVATION SUPPORT

組合無襯線字體與綠色圖樣,明確
展現強烈、實力堅強的感覺。

設定成簡單
的桌面

加上倒影

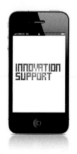

INNOVATION SUPPORT

採用以方形(點狀字體)設計而成
的字體,營造強烈的科技感。

設定成簡單
的桌面

加上背景色

111

4-12 色彩管理測試

決定 LOGO 形狀後
再以電腦登入畫面比較色調

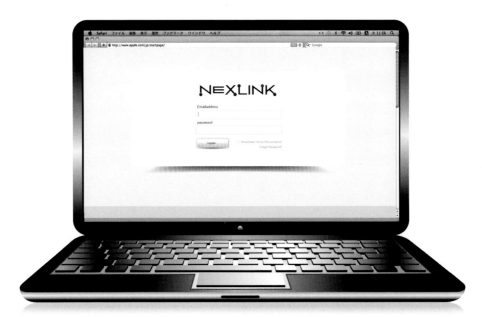

NEXLINK

深紅色系

比較與驗證

即使是平常慣用的服務，我們也很少注意登入畫面，但是為了增加新用戶，或為新品牌設計的 LOGO，就得執行登入畫面測試。

Skype、推特等持續成長的社群網路服務，也十分重視登入畫面的設計。（上圖是決定品牌顏色／LOGO 顏色時的模擬畫面）

淺藍色

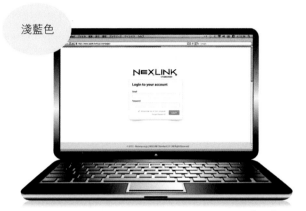

綠色

深藍色

網站測試

將 LOGO 放進 CMS 的設計範本
以網站測試和驗證 LOGO 調性

這是有著大片白色背景、風格簡約的設計。
主色是綠色,輔色是灰色,其他部分盡量低
調,這樣反而能表現知性與信賴感。

驗證 ▶

模擬實際顯示在網站上的情境,評估 LOGO 設計的好壞。從這個測試中,我們可以瞭解到除了 LOGO 之外,搭配主色與輔色、留白、主視覺等各種元素,也可以形成完全不同的印象。

LOGO 本身具有動態感，色彩也很繽紛，即使用灰色或黑色來增加穩重感，仍呈現出休閒氣氛。

這是以△表現 PDCA 的案例，主色是藍色與黑色，即使加入人像照片，仍感覺氣氛緊湊、強烈。

4-14 平板電腦情境模擬
若 LOGO 缺乏平面設計元素請立刻修改設計準則

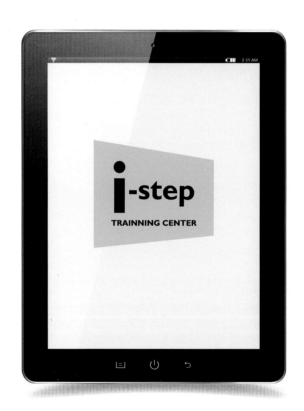

　　平板電腦的可能性愈來愈廣泛。過去，若提到商業工具，總會想到以騎馬釘裝訂的 A4 手冊，但是現在時代不同了，目前流行的行銷手法，是發佈含有企業 LOGO 的桌布。

因此，設計目標必須達到讓平板電腦呈現的品牌觀點與實際門市形象連結在一起。

（資料來源：短期復健型日間服務「I-step Trainning Center」成立時的品牌 LOGO 驗證案例）

搭配照片的
模擬畫面

為了思考何謂「動態 LOGO」，除了靜態畫面，還得檢視加上動態效果後呈現的狀態，是否可以當作影片標題使用。

模擬背景色

螢幕保護模式用的 LOGO，需要呈現隨時間變化而改變形狀、移動位置、更改色彩等動態模式。因此，決定 LOGO 時，必須能設想到這些長遠的未來性。

增加平面設計
元素

假如原本的 LOGO 系統沒有包括平面設計元素，請重新修改設計準則，才能調整成具有高度擴充性的視覺識別系統。

將 LOGO 套用在各種用品上時可獲得的訊息

運用名片或文具用品來測試

利用品牌名片（名片樣品亦可）或信封做測試，比較容易掌握 LOGO 呈現的印象。

購物袋測試

在感受到「重力」、「空間」的環境中做測試。這也是模擬賣場或行銷用品等運用情境的最佳機會。

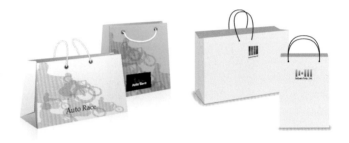

LOGO 貼紙測試

讓 LOGO 與商品合而為一，檢視最初產生的空氣感、視覺印象、氣氛。在通過驗證的實際製作物中，含有 LOGO 的貼紙運用性廣泛，而且 CP 值超高。

紅酒酒標的 LOGO 測試

這是驗證能否將預期的觀點反應在味道與價格上的測試。紅酒瓶除了紅酒本身的顏色，酒瓶以及鋁箔（foil）也有不同顏色，此項測試將成為檢視運用性的最佳方法。

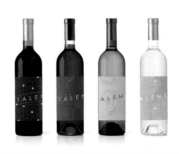

模擬產品包裝或打包狀態

透過線上購物購買商品的機會愈來愈高。收到貨品、打開箱子時的體驗與 LOGO 設計存在著密不可分的連結性。因此要模擬使用者的感覺來檢視 LOGO 設計。

利用智慧型手機畫面測試 LOGO

智慧型手機今後可能成為消費者最常接觸的螢幕，因此要利用智慧型手機來測試 LOGO 的尺寸及辨識度。檢視在縱長矩形上的顯示結果，LOGO 組合（LOGO 標誌／Lock up）的比例是否均衡。

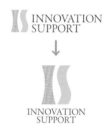

以平板或桌上型電腦畫面
測試 LOGO

沒有平面設計元素或主視覺的 LOGO 系統，必須更新設計準則，才能調整成擴充性較高的視覺識別系統。

以用品來決定設計而非平面紙張

決定 LOGO 設計時，必須選擇適合用於各種用品（文具或購物袋等）或媒體，可以長期使用，而且運用性廣泛的作品。LOGO 設計是建立品牌形象標準值的核心步驟。

Graphic Designer's Essential Reference

Timothy Samar ［著］

推薦給「設計作品總是一成不變」、「想要稍微調整設計內容」的人
閱讀。這是一本分解、説明、示範各種設計元素的書籍。

Design Rule Index:
100 Ways To Enhance Usability, Influence
Perception, Increase Appeal, Make Better Design
Decisions, And Teach Through Design ［第 2 版］

William Lidwell、Kritina Holden、Jill Butler ［著］

相較於希望藉由這本書提升設計品質，更推薦給「期待瞭解設計原
則來增加設計説服力」的人。

Icon Design

Systems Design Limited ［著］

介紹簡約、獨特、真實感等各類圖示。從海報、地圖設計到 T 恤、包
裝...等，收錄範圍廣泛。設計 LOGO 或平面設計元素時，這本書可以
成為靈感來源。

確認 LOGO 的位置

上一章以各種用品模擬 LOGO 設計之後，本章
我們要利用 X 軸與 Y 軸來比對 LOGO 的位置。
若您正要更新 LOGO 設計，這個階段要思考該
從目前的位置提升到何處；若是新創公司，則可
在這個階段修正企業識別。

5-1 | 以「高級感」與「個性化」為標準來驗證

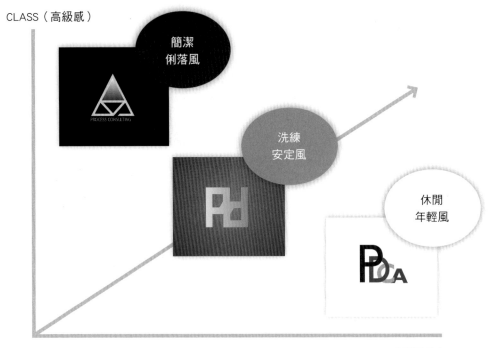

CLASS（高級感）

簡潔
俐落風

洗練
安定風

休閒
年輕風

TYPE（個性化）

案例

　這是我為上一章的案例 - PROCESS DESIGN AGENT 公司設計 LOGO 時，比對、驗證 LOGO 提案的示範。一般人看到設計過的商品，並不會特別思考它如何設計的，

而只會憑感覺來判斷價值，例如「看起來很昂貴」、「看起來很廉價」，而決定是否喜歡。因此我們必須分析大家對設計的共識，才能找出這個設計案的定位。

比較與驗證

　　比較設計時，不僅要比較 LOGO 本身，也得注意將 LOGO 延伸至平面設計產品時，會呈現出何種效果。請加入詳細的文字資訊來比對，才能看出設計的特色，即使是模擬的也沒關係。

在黑色△的設計方案中，完全沒有圓弧或柔和的線條。

採用的設計提案能呈現洗練形象與穩定感、要清楚辨識出字母 p 和 d、用色可以傳達企業形象...等，基於這些理由而決定此設計案，進一步調整後就交出完成作品（參考 p.76）。

組合英文字母 PDCA 的設計方案，色彩繽紛豐富，散發年輕氣息，有強烈的休閒風格，讓人感受到校園或研討會的氣氛。

5-2 加入舊 LOGO 一起比對驗證

全新／科技感

WEB & CREATIVE

IT／創新企業

實體／傳統產業

WEB & CREATIVE SOLUTION

原本的 LOGO

懷舊／情緒性

案例

　　我們從第 57 頁介紹過的 CREO（股）公司 LOGO 來説明實際的評估情況。上圖中比較了「**方形＋襯線字體**」、「**圓形＋無襯線字體**」、「**幾何學 LOGO**」等提案。這個階段建議加入公司原本的舊 LOGO，與決策者一起比較和檢討，要從目前這個象限跳到何處？要往哪個方向提升？

比較與驗證

在信封的模擬圖上合成 LOGO，開始比對並檢視特色。方形感覺比較沉穩，圓形感覺平易近人。由於品牌追求的目標是從舊LOGO 脫胎換骨，希望大幅改造，因此決定選用洗練簡約的設計方案。

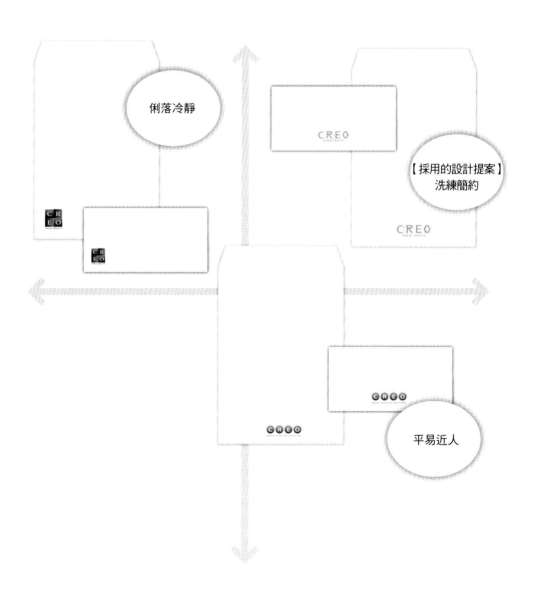

俐落冷靜

【採用的設計提案】
洗練簡約

平易近人

5-3 | 依字體的氣氛來驗證

功能感／男性化

温和感 嚴謹感

時尚感／女性化

案例

　這是新創文具品牌 - harrytoree 的 LOGO 設計定位圖。這個品牌在創立初期時，就分析出市場定位，認為功能性、成熟時尚感的文具都是以男性市場為主，因此決定開發出不論男女皆喜愛的個性化產品線，至今已創業 2 年，產品線更加健全了。LOGO 設計是依照創立品牌的女性社長所提出的概念，採用柔和感的書寫字體（已取得商標註冊）。

比較與驗證

　　利用品牌名片的展開圖，進一步比較和驗證，請注意 3 個提案中，不同字體呈現出來的氣氛。其中 2 個是選用黑體字，只有 1 個使用書寫字體（手寫風格及筆記風格）。雖然在開發產品時，並未特別偏重女性化或男性化的概念，卻能藉由這樣的 LOGO 設計和名片，讓品牌形象變得鮮明又具體。希望男女皆喜愛，又能成為市場中前所未見的形象，所有相關人員在深思熟慮之後，一致認為使用書寫體的設計提案最適合。

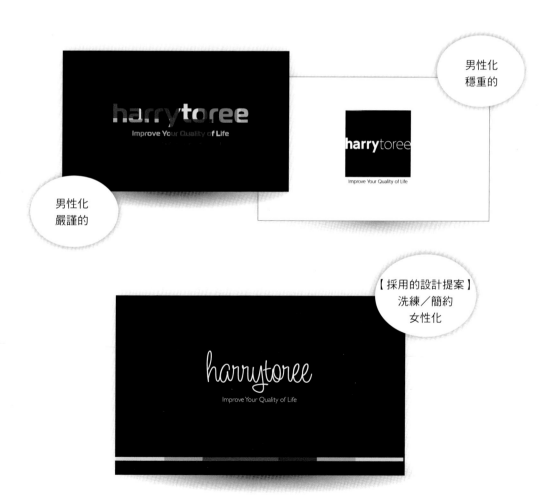

男性化
穩重的

男性化
嚴謹的

【採用的設計提案】
洗練／簡約
女性化

5-4 在 LOGO 設計流程中 導引出品牌定位 ①

設計流程

　　假設有間社會機構,創立宗旨是讓孩子們健康茁壯、變得開朗、活出自我,名稱為「KODOMO(「小朋友」)」、「Mail(郵件)」、「DIARY(記錄)」。本節將以這個範例來模擬、說明 LOGO 的設計流程。

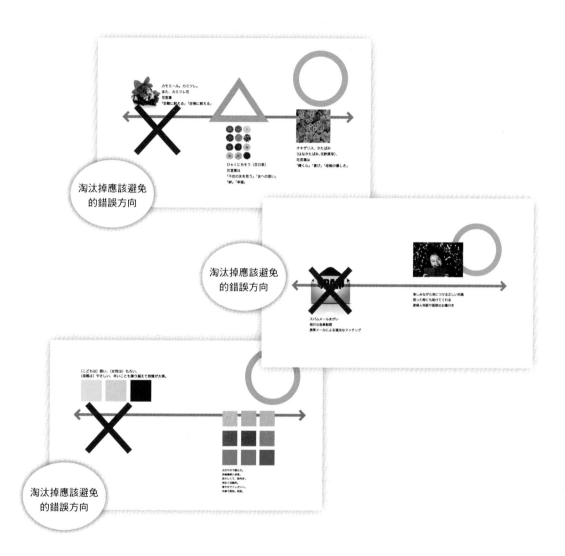

【共同目標】思考具體的設計提案之前，先整理設計概念，將錯誤的方向具體化並且淘汰，才能導引出正確的目標。

5-5 在 LOGO 設計流程中 導引出品牌定位 ②

設計方向 A
（可愛）

設計方向 B
（簡潔）

設計方向 C
（優雅）

設計方向 D
（個性化／簡潔）
【製作標準字】

以可愛、簡潔、優雅、個性化...等不同方向，完成設計提案後，再評估希望呈現何種風格？要讓消費者怎麼想才能帶來更高的價值？

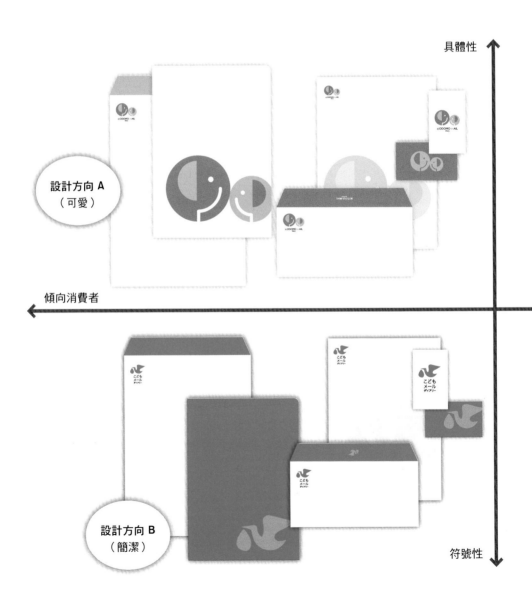

設計方向 A （可愛）

設計方向 B （簡潔）

具體性

傾向消費者

符號性

【比較與驗證】
在各個設計提案中，加入信封或品牌名片等文具設計，從策略性
觀點檢視，在行銷市場中，什麼觀點會吸引哪些人？用哪個提案
才能取得超越既有品牌的優勢？

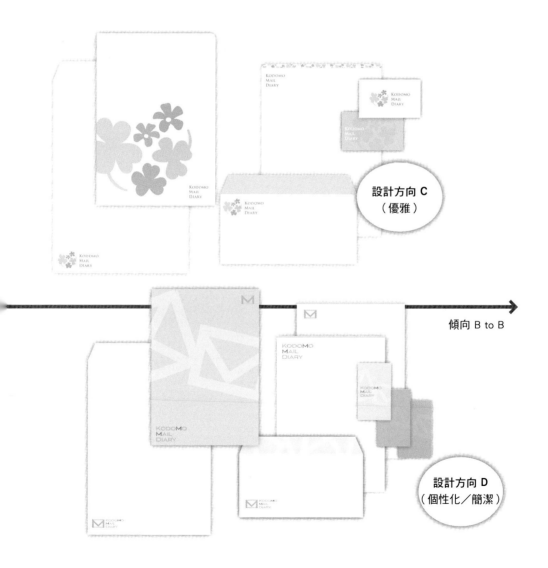

設計方向 C
（優雅）

傾向 B to B

設計方向 D
（個性化／簡潔）

5-7 找不到設計方向時的對策

「怎麼做才好？」尋求解答前
先確認反方向是什麼

古典歐文花體字

傳統感

Color

深色與熱情色調

驗證

　　當您無法光用 X 軸、Y 軸評估時,不妨換個角度,從相反方向開始思考。如果完成的設計作品全都屬於類似風格,您可以再試著改變字體、將曲線改成直線、把輕柔色彩改成深濃重色彩...等,像這樣搭配各種變化,就能拓展設計作品的廣度。

5-8 尋找設計調性

適用於已有企業標準色
卻定位模糊的狀況

搖滾樂
電吉他

ROCK

古典樂
管弦樂團

CLASSIC

驗證

古典樂、管弦樂團的演奏氣氛，一定與搖滾樂或 Live 演唱會截然不同。執行 LOGO 設計時，有些品牌可能有「規定色彩」的限制。

這種情況下您必須事先設想，單憑色彩恐怕無法精準地傳遞想法，而且消費者對色彩的想法也可能不如預期等情況。

自然原始

WOOD

都會網路

TOWN

驗證

　　都會中的高樓大廈與陽光穿透的森林，呈現出來的印象將大異其趣。即使都是「綠色」，但是按照 LOGO 或設計角度來看，會產生無限多的目標，令人迷失方向。所以在設定設計目標時，在思考色彩或形狀之前，建議先定義標準字體，會比較順利。

5-9 釐清設計調性

用食物或名詞來比喻或置換
將設計調性劃分清楚

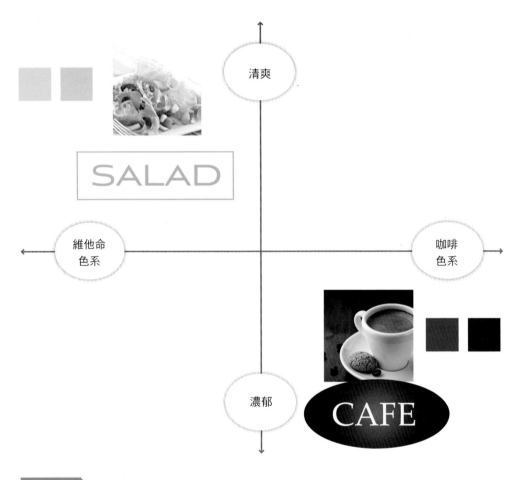

比喻與比較

　　尋找設計目標時，如果概念薄弱，就會造成模糊的設計。若要建立共同的設計目標，就得思考「**這個 LOGO 可以用什麼來比喻？**」例如，您希望創造出像沙拉般清爽的設計？還是像咖啡一樣令人放鬆的風格？

　　這種運用調性 & 風格找出設計目標的手法，在我寫的另一本書《**大賣的 Tone 調！征服市場的視覺行銷術**》(旗標出版) 中有更詳細的說明，歡迎參考。

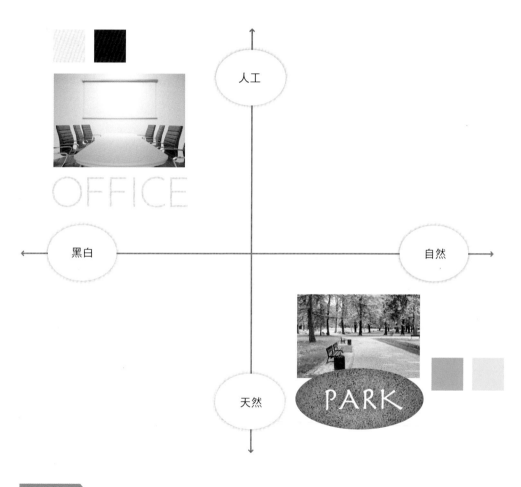

比喻與比較

　　除了口感，也可以用觸感或嗅覺來聯想。試著想想看，這個設計像是光滑還是堅硬的物體？觸感是否柔軟？聞起來是否有青草的香氣呢？

瞭解設計定位是否明確

以「高級感」與「個性化」為標準來檢視 LOGO 的位置

一般人看到設計過的商品,並不會特別思考它如何設計,而只會憑感覺來判斷價值,例如「看起來很昂貴」、「看起來很廉價」,而決定是否喜歡。因此利用「高級感」與「個性化(喜好)」圖表,比對設計提案,評估哪種設計有何特徵。

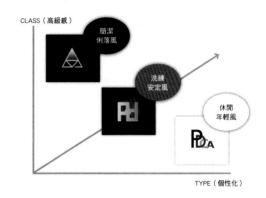

確認 LOGO 的定位

針對**方形+襯線**、**圓形+無襯線**、以 OCR-A(光學識別字體)製作而成的**幾何學圖案 LOGO** 等 3 種類型進行比對。同時加入舊 LOGO 一同比較,與決策者共同討論要從目前的象限跳到哪一區?希望提升哪個方向?制定事業計畫、員工教育訓練、新市場等事項,再決定「預計達成的策略性設計目標」。

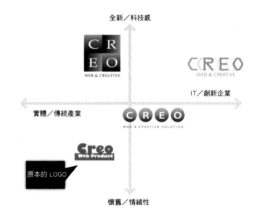

比對字體的類型

請將焦點放在 3 個設計提案的字體上。其中有 2 個選擇黑體字體,1 個選擇書寫字體(手寫風格及筆記風格)。開發產品時,並未特別偏重女性化或男性化的概念,但是希望達到男女皆喜愛而且市場中前所未見的設計目標,因而判斷出書寫字體的設計提案最合適。

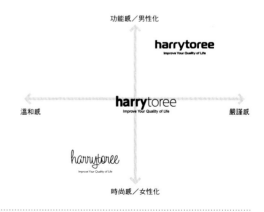

在 LOGO 設計流程中
導引出品牌定位

【共同目標】先明確找出錯誤方向，才能找出正確的設計目標。

【製作 4 種高級感與個性化的提案】以不一樣的設計方向完成提案，再檢討該如何展現，要讓消費者怎麼想，才能帶來更高的價值？

即使有指定顏色
若調性錯誤仍無法傳達正確訊息

同樣是綠色，都會中的高樓大廈與陽光穿透的森林，會呈現出不同的印象。因此即使指定顏色，在設計 LOGO 時仍會產生無限多的目標，導致迷失方向。因此要先將色彩印象轉換成各種不同的調性，與相關人員討論和分享，藉此找出正確的設計目標。

從共識找出 LOGO 的設計調性

先設定共同目標：「**這個 LOGO 設計應該像是什麼？**」，才能導引出強大的概念。「如沙拉般清爽的設計」，還是「像咖啡一樣令人放鬆的風格」，提出具體的說法，讓形象更鮮明。

值得參考的網站

可購買字體、瞭解字體的網站

這是世界上最大的線上字體商店。購買前，可以先輸入文字，檢視套用字體的範例。除了提供基本的襯線與無襯線字體之外，最吸引人的一點，是字體數量十分龐大。如果您本身不是設計師，在挑選字體時，最好事先調查清楚使用規範，並且具備一定程度的字體基本知識。此外，這個網站也可以購買到網路字體。

http://www.myfonts.com/
https://www.facebook.com/myfonts

Typecache.com

這個網站可以瀏覽全世界的 Type Foundry（開發字體的製作者或公司）。除了能找到高品質的優雅字體，還會發布新上市字體或促銷字體的訊息，以及採訪字體設計師的報導等等。

http://typecache.com
http://typecache.com/interviews/

設計 LOGO 的參考網站

這是知名的 LOGO 設計部落格，每月的 PV 值（網頁瀏覽量）超過 100 萬，出版過同名書籍（參考 p.52）。網頁內容包括從構思圖形標誌或 LOGO 到完成設計的流程、以及企業的設計準則等，提供與 LOGO 設計相關的豐富內容。

http://www.logodesignlove.com/
http://www.facebook.com/logodesignlove

PANTONE®

這是美國 Pantone 公司的官方網站，提供大量 Pantone 公司銷售的 Pantone 色票訊息。包括下一季的色彩趨勢或配色提案、設計師發表的訊息、提案、新商品資訊等。當您想收集與色彩有關的品味或消息時，不妨參考這個網站。

https://www.pantone.com/

激發靈感的網站

Pinterest

這是一個分享照片的社群網站，使用者以美國最多，每個人可以建立自己的「My Board」，透過「Pin」收集照片。從 2008 年開始營運，目前已經成為女性使用者中知名度極高的 SNS 服務。這裡聚集了許多喜愛設計、偏好視覺、熱衷攝影的使用者，您可以從這個網站找到大量的 LOGO、識別設計的範例。

http://pinterest.com/
http://pinterest.com/ujitomo
（這是筆者自己的 pinterest）

tumblr.

tumblr 是一個新型態的部落格，可輕易收藏各種媒體、也可以發佈或分享喜愛的內容，可以說是微網誌和社群媒體的結合，使用方式非常簡單。網站內流通著文字、影像、引文、連結、音樂、影片、依各使用者分類的豐富內容，還有許多讓人想追蹤的獨特使用者。

http://www.tumblr.com/
http://www.tumblr.com/spotlight/typography

提升 LOGO 設計敏銳度的網站

de zeen design magazine

這是英國設計類電子雜誌的網站,內容以建築、室內裝潢、產品設計為主,會發布全球各種設計相關新聞。根據英國泰晤士報的調查報告,此網站已在 2013 年 1 月榮登全球 50 大不可或缺的網站排行榜。在這裡可以看到崇尚簡潔的酷炫設計以及最熱門的設計消息。

http://www.dezeen.com/

designboom®

這是以美術、建築、設計等所有創造性表現為主題的網站。除了採訪活躍於現代創意領域的設計師,也提供與古典設計有關的新聞。以米蘭為據點,藉由豐富的照片介紹國際性展覽、藝術展等當季話題內容。

http://www.designboom.com/
https://www.facebook.com/designboomnews

推薦給設計師的網站

這是專為設計師打造的入口網站。一般入口網站常把品牌設計、廣播設計、溝通設計、設計管理、數位設計全都當作廣義的「設計」,而這個網站則是依照現代的設計情境,歸納出豐富且詳盡的類別,這點十分吸引人。

http://www.dexigner.com/
https://www.facebook.com/dexigner.com

The WE AND THE COLOR 線上電子雜誌提供豐富的平面設計、藝術、插畫、照片、建築照片等。這個部落格可以當作創作者或設計師激發靈感的參考資料庫。網站中可以看到許多LOGO 或企業識別設計的案例。

http://weandthecolor.com/
https://www.facebook.com/weandthecolor

拓展視野，提高設計價值的網站

每天介紹世界上的廣告、創意點子、品牌活動等記錄。另外，工作資訊以及展覽訊息等地區性內容也很豐富。由於網站的資料量龐大，若想每天取得最新訊息，建議利用 Facebook 或 Google+ 等社群網站服務來追蹤。

https://plus.google.com/+adsoftheworld/posts
http://pinterest.com/allcw/pins/
http://adsoftheworld.com/

這是採取實名制的線上學習服務。除了設計之外，網站上也免費提供各種商業、創意方面的講座。現在使用人數已經超過 30,000 名。在可以重複播放的舊講座中，還提供設計思考、設計策略等內容。

http://schoo.jp/
https://www.facebook.com/schoo.inc

定位行銷策略：進入消費者心靈的最佳方法[*1]

AI Ries、Jack Trout [著]

要掌握現代社會中的市場行銷策略，關鍵就是要在消費者心中勾勒出明確的形象定位。全球首度提出市場定位理論，並且鉅細靡遺地說明內容與實踐方法的，就是這本書。出版至今已經 30 年，全球依舊有許多人在閱讀這本書。

*1 譯註：此書中文版由遠流出版社出版。

Brand Relevance:
Making Competitors Irrelevant

David Allen Aaker [著]

這本書在介紹如何降低或消除與競爭對手的關聯性（relevance），創造新領域，然後再針對這個部分，管理消費者對品牌的印象，建立守護品牌的方法。

不敗行銷：大師傳授 22 個不可違反的市場法則[*2]

AI Ries、Jack Trout [著]

經營管理和市場行銷所追求的，就是建立概念框架、分析力以及應用力。書中提出 22 個市場行銷的不敗法則，是制定行銷策略時必讀的大作。

*2 譯註：此書中文版由臉譜出版社出版。

決定 LOGO 的調性與風格

當您大致掌握 LOGO 設計的識別以及定位後，接下來建議執行更大規模的情境模擬。換句話說，就是從平面設計元素等「文書工作」中，投入「實地考察」的世界，請展開想像的羽翼吧！

6-1 從空間設計規劃中找出調性

以黃綠色為主的設計，充滿開闊性以及休閒感。在廣大的空間設計中，更容易瞭解 LOGO 呈現的重點，還可以實際體驗到這組標準字與識別設計帶著休閒感、平易近人的特點，並且散發著與眾不同的個性與氣氛。

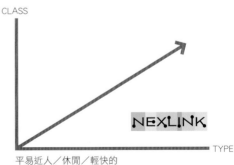

CLASS

NEXLINK

TYPE

平易近人／休閒／輕快的

空間情境模擬

　同樣是綠色，但用在森林與大樓會有天壤之別，當以大規模展示時，就能看清楚 LOGO 創造出來的環境調性如何。這裡模擬了座談會的簡報會場，利用 **LOGO** ＋ **色彩** ＋ **平面設計元素**來測試。

另一種設計，將 LOGO 延伸出來的平面設計元素配上紅、黑色等色彩，呈現出來的氣氛既強烈又活潑，讓人感受到強韌的生命力。

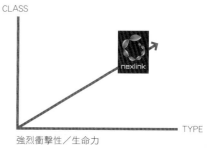

強烈衝擊性／生命力

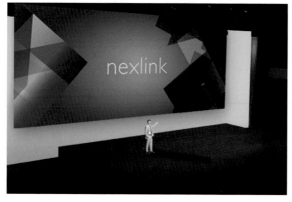

彷彿深海的藍色系設計，搭配簡約無襯線的 LOGO 組合，可以感受到深思熟慮的穩重態度以及強大的能量。

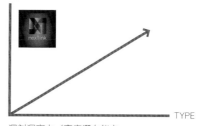

深刻洞察力／高度潛在能力

（資料來源：「NEXLINK」的調性＆風格設計驗證案例）

6-2 將 LOGO 與標準色 運用在門市入口

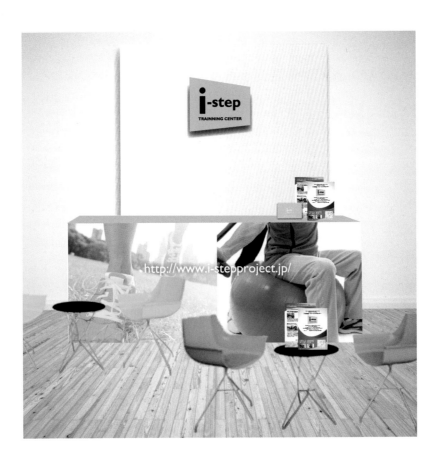

空間情境模擬 ——————

　　LOGO 設計的調性＆風格必須與空間環境協調搭配，才能呈現出該服務或商品的獨特氣氛及觀點。若只有設計 LOGO，無法完成整個門市的裝潢規劃，因此要制定 LOGO 識別系統，也就是包含設定色彩、字體、比例等項目，運用範圍才會變得廣泛。

Color

配色健康又清爽,不僅有療癒效果,更具有鍛鍊健康身體的印象。

Motif

表現用自己的雙腳走路,憑藉個人力量鍛鍊的積極心態,象徵活力和能量。

Form Balance

使用左右不對稱、不平衡的矩形,充滿動態感,可以表現活動力。

Texture

使用略帶粗糙感的材質,表現出自然風,減少人工感。

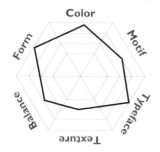

出處:建立印象的 6 大元素和比例
《大賣的TONE 調!征服市場的視覺行銷術》(旗標出版)

Entrance

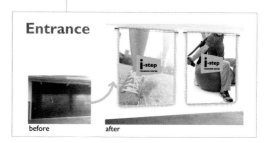

before　　　　after

(資料來源:短期復健中心「I-step Trainning Center」創立時的驗證案例)

153

6-3 | 強調品牌「獨特性」的展示或陳列設計

空間情境模擬

我們一起來檢視功能佳而且方便的名片簿「harrytoree®」的實體展示台設計。利用標準字、色彩以及高質感的產品系列,讓海報、旗幟、空間設計呈現一致的氣氛,獲得目標消費者及忠實顧客的好評和支持。

Color

包括 7 種產品顏色，搭配黑色、灰色、白色。和網站、手冊一樣，展示台及攤位也要執行色彩管理。

Product

時尚且具機能性

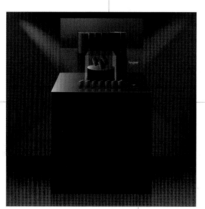

Texture

對高級感的堅持

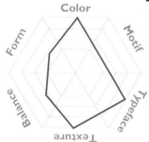

出處：建立印象的 6 大元素和比例《大賣的TONE 調！征服市場的視覺行銷術》（旗標出版）

LogoTypeface

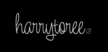

簡約優雅的標準字

6-4 將設計延伸至行銷用品與露天咖啡座

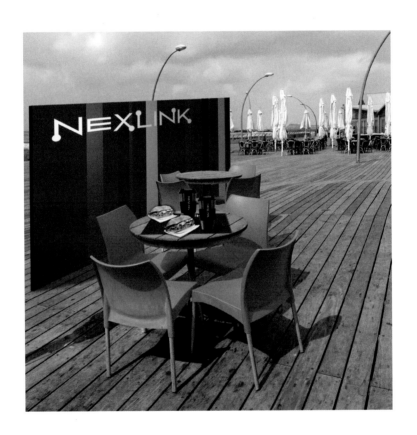

空間情境模擬

　為了讓消費者能正確地辨識出品牌的 LOGO 與形象,將平面設計元素加以拓展,從空間環境到行銷用品,模擬出各種情境。

希望讓各種設計都能自由發揮、充滿創造力,同時又能維持一致印象。

Logomark

NEXLINK

Color

Graphic Elements

便利貼與 LOGO 貼紙是讓人記住品牌 LOGO 的最佳機會。拓展平面設計元素、模擬各種行銷用品，目的都是為了讓消費者能正確地認識品牌 LOGO。

NEXLINK

（資料來源：「NEXLINK」展覽及行銷用品模擬案例）

157

從 LOGO 設計到體驗設計

利用「場地」驗證調性＆風格

同樣是綠色，但用在森林與大樓會有天壤之別，當以大規模展示時，就能看清楚 LOGO 創造出來的環境調性如何。這裡模擬了座談會的簡報會場，利用 **LOGO ＋ 色彩 ＋ 平面設計元素**來測試。

擴大 LOGO 的展示規模
更具體地呈現色彩與形狀

招牌、面板、門市入口的應用

若只有設計 LOGO，無法完成整個門市的裝潢規劃，因此要制定 LOGO 識別系統，也就是包含設定色彩、字體、比例等項目，運用範圍才會變得廣泛。

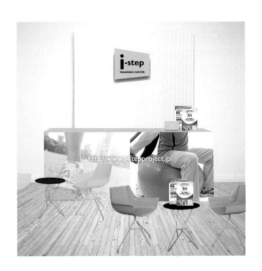

配色健康又清爽，不僅有療癒效果，更具有鍛鍊健康身體的印象

展現品牌的「獨特性」

harrytoree 的品牌色彩包括 7 種產品顏色，搭配黑色、灰色、白色。和網站、手冊一樣，展示台及攤位也執行色彩管理，連新使用者和品牌相遇的瞬間體驗也一併設計了。

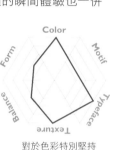

對於色彩特別堅持

模擬行銷用品與
露天咖啡座的情境

LOGO 標誌 ＋ 色彩管理 ＋ 平面設計元素
可以延伸出各種應用，建議選擇實際上還沒有的情境來模擬。色彩管理及平面設計元素今後將成為正確認識品牌的重要指標，因此必須格外注重應用的擴充性。

延伸閱讀 這 3 本書能讓您瞭解設計基礎、案例、流程，
用設計解決問題

大賣的 Tone 調！征服市場的視覺行銷術*

ウジ トモコ（本書作者）[著]

設計並非藝術，而是能以簡單明瞭的手法，傳達商品魅力的溝通工具。本書依案例及手法介紹 5 個不敗的設計策略步驟，包括**方向**（direction）、**範圍**（reach）、**格調**（class）、**類型**（type）、**理念**（concept）。設計 LOGO 之前，建議先閱讀這本書。

*譯註：此書中文版由旗標出版公司出版。

原來設計是一種品味：
幫助你了解設計的概念、學會如何設計、
並增加人生的幸福感*

ウジ トモコ（本書作者）[著]

推特或臉書的圖示也蘊藏著「設計品味」。在網路時代，每個人都暢談設計品味的重要性，然而該怎麼做才能提升品味？追根究底，品味究竟是什麼？您是否仍一知半解。本書要告訴您的是，在現代這個社會，如何參透設計的真諦「調性＆風格」，磨練出自我品味的方法。

*譯註：此書中文版由商周出版公司出版。

Graphic Design Thinking:
Beyond Brainstorming

Ellen Lupton [著]

本書將設計流程分成「研究課題」、「提出創意」、「具體成形」等 3 個過程，並且提出 30 個可以個別解決這些問題的思考工具。利用豐富的視覺影像，說明測試步驟以及個案研究。除了設計之外，還深入淺出地介紹「讓想法具體化」的實用技巧。

7

守護與培養原創的品牌設計

使用範圍越廣的設計越有價值，本章將會為
大家介紹一些以 LOGO 為主的品牌設計準
則。在過去的年代，都是以「說明書」的形
式來管理 LOGO 的基本設計規範，這對設
計師或廣告主而言，都不見得是最好的方
式。因此，我建議大家採用制定「設計準
則」的方式，而非死板的說明書，完成能靈
活運用、內容豐富且充滿創意的識別設計。

7-1 [新創公司篇-1]

設計準則的製作重點

新創公司若要迅速打開知名度，必須塑造強烈的品牌印象。
以下案例為 2011 年開發的高人氣設計文具品牌 - harrytoree 識別設計，
為您說明幾項重要的設計準則。

　　　　　　　　　　　　　　　　　　　Brand Identity | Logo (Basic Style)

LOGO 標誌（基本）[宣告、定義識別]

　　LOGO 標誌是設計系統的核心、最重要的基本元素，也是品牌的象徵。不論任何場合，LOGO 標誌的形狀都得維持一致性。因此一定要制定設計準則，避免破壞形象。

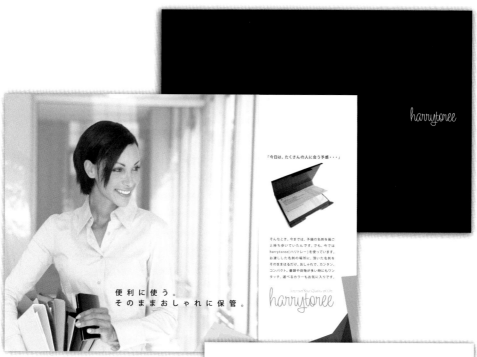

這是建立品牌時最初製作的型錄手冊。裡頭皆遵照設計規範,使用統一的字體、色彩、主視覺等。在剛開始建立品牌時,就要像這樣設定新產品想呈現的觀點、品牌定位以及設計調性。

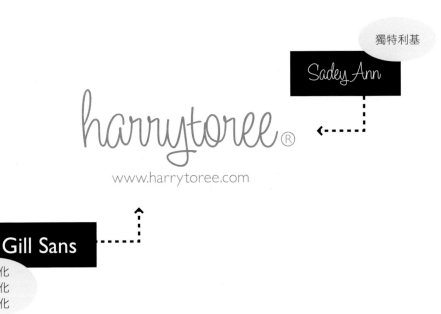

獨特利基

Sadey Ann

Gill Sans

個性化
全球化
標準化

設計準則　　　　　　　　　　　　　　**Key Typeface** | Logo Font & Basic Font

規定字體（歐文／英數字）

　　設計品牌宣傳單或公司內部刊物等宣傳物或印刷品時，若要展現出獨特又有個性的調性與風格，我通常會推薦大家以右頁所列的這些字體來搭配使用。

裝飾性的
書寫體文字

Sadey Ann

1234567890 !"#$%&'()=¯!4?><
ABCDEFGHIJKLMOPQRSTU
asbcdeghijklmnopqrstuvwxyz

+

Gill Sans MT (Regular)

1234567890 !"#$%&'()=~|¥?><
ABCDEFGHIJKLMOPQRSTU
asbcdeghijklmnopqrstuvwxyz

Gill Sans MT (Bold)

1234567890 !"#$%&'()=~|¥?><
ABCDEFGHIJKLMOPQRSTU
asbcdeghijklmnopqrstuvwxyz

常見的
無襯線字體

165

harrytoree ®

www.harrytoree.com

Improve Your Quality of Life

harrytoree ®

設計準則 Isolation | Logo Lockup

組合 LOGO 標誌 [定義 LOGO 與其他元素的組合原則]

若希望品牌令人印象深刻，重點就是**維持
LOGO 標誌的獨立性（Isolation）**，務必做
到即使加上品牌標語或網址，也不會影響

LOGO 標誌的獨立性或品牌形象。請參考以
下我推薦的組合方式，做出適當的安排。

組合式 LOGO
的使用範例

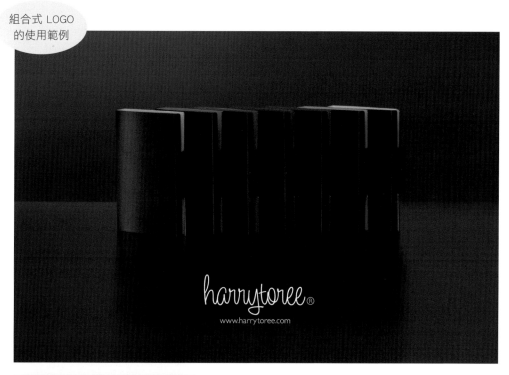

品牌標語或網址的排列方式
❶ 將標語放在 LOGO 的下方時，視情況置中對齊
❷ 將標語放在 LOGO 的上方時，建議靠右對齊。

7-4 [新創公司篇-4]
以基本色製作色票
延伸運用在所有的設計產品上

harrytoree Rich Black

C60/M60/Y40/K100
#000000

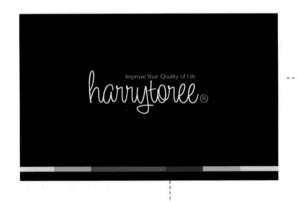

harrytoree Seven colors

TOYO0190
#EDC73C

TOYO0148
#FF8100

TOYO0011
#CB3782

TOYO0068
#B33E48

TOYO0495
#943992

TOYO0345
#43B0

TOYO0222
#A8C900

設計準則　　　　　　　　　　　**Brand Color Management** | Color Palette

harrytoree 品牌的色彩 [主色／輔色]

　　上面這些色彩是為了讓 harrytoree 的品牌形象、文宣、公關活動維持一致性，而規定的顯示色（色票）。顯示色在塑造品牌、提高品牌辨識度等方面有著極重要的地位。因此請先制定設計準則，避免雜亂的色彩破壞 LOGO 的質感。

harrytoree 品牌的基本色 [主色]

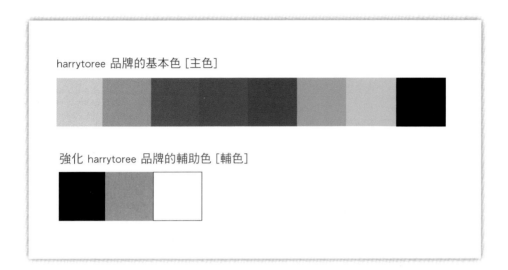

強化 harrytoree 品牌的輔助色 [輔色]

產品顏色

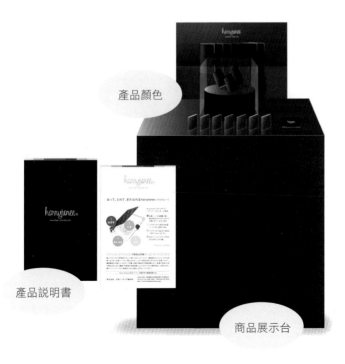

產品說明書

商品展示台

網頁版型錄

7-5

[新創公司篇 -5]
建立在各種情境下都能呈現一致形象的設計規範

背景是 Rich Black（由 CMYK 四色疊印成的黑色）

印刷品的最小尺寸（單位：mm）

網站、影像的最小尺寸（單位：pixel）

　　　　　　　　　　　　　Brand Identity Design | All-white signature

用負片模式（反白）設計出「提高辨識狀態的規範」

　　將設計改成反白顯示時，必須維持更好的辨識狀態，才不會破壞品牌的標準形象。另外，若將設計顯示在小尺寸上面，可能會因為變形而破壞原本形狀，或使內容難以辨識，因此最好先規範出最小尺寸。

這是周圍有足夠留白的範例。保持 LOGO 的獨立性，有時也等同於維持品牌的獨特性。

指定主色與維持獨立性的設計。您也可以利用各種模擬情境來表現品牌的「獨特性」。

若使用非指定色彩，不僅破壞品牌形象，也可能使 LOGO 失去與消費者溝通的功能。

在 LOGO 上添加多餘裝飾、變形或亂加陰影，可能會難以維持固定的品牌形象。

禁止事項 [要清楚地列出設計上的可行與禁止事項]

LOGO 標誌要避免加上多餘裝飾或邊框，或任意地套用變形效果、加陰影等。請用心管理，不論在任何條件下，都要維持 LOGO 標誌的正確比例與均衡感，保持形象一致。

7-6 [品牌再造篇-1]

制定設計準則的重點

若要讓具有規模的大型組織改頭換面，就必須準備有計畫性的創新設計策略。

以下是從 2012 年更新圖形標誌、LOGO 標誌的

JKA Auto Race 設計準則中摘錄的部分內容，

為大家說明制定設計準則的重點。

設計準則　　　　　　　　　　　　　　　**Brand Identity** | Logo Lockup

LOGO 標誌（基本）[提出識別]

　　這個 LOGO 標誌是以象徵賽車手英姿的剪影圖形標誌，搭配標準字製作而成。用剪影製作的標誌，為了在大型媒體（例如看板或螢幕）上呈現出最佳臨場感，還另外準備了特別版的 LOGO。此外，這個 LOGO 標誌的設計準則比較寬鬆，是為了讓標準字與圖形標誌可以運用於各種使用情境。

利用創新設計微笑曲線（p.28-30）決定 LOGO 準則

LOGO 標誌……遵守規定（正規）表現／執行計畫性策略

圖形標誌（平面設計元素）……建議採取自由且充滿創意的表現方式／導引出創新策略

依照設計準則的使用規範

嚴謹的

依照設計準則的使用規範

寬鬆的

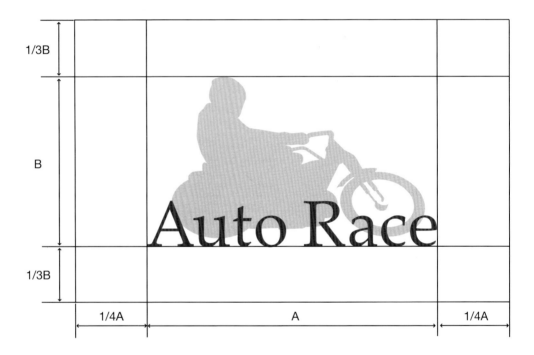

設計準則 **Isolation** | Basic Style

獨立性 [以規範確保 LOGO 設計的獨立性]

　　維持 LOGO 標誌的獨立性（Isolation），在加深品牌形象上佔有極重要的地位。顯示 LOGO 標誌時，最重要的一點是，**要避免其他元素（文字、照片、圖形等）削弱品**牌形象，或與這些元素同化。請遵守不破壞 LOGO 獨立性的留白原則，正確地配置 LOGO 標誌。

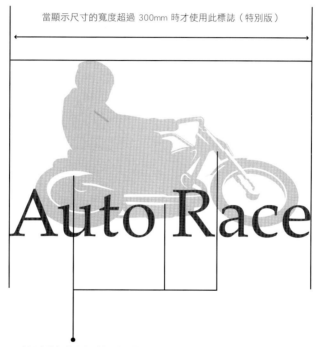

當顯示尺寸的寬度超過 300mm 時才使用此標誌（特別版）

摩托車的設計與標準設計有些差異。

獨立性（特別版）「要預先設想例外狀況並準備特別版本」

在這個範例中，當 LOGO 標誌的顯示尺寸超過 300mm 時，就使用此（特別版）LOGO 標誌。但即使是這種（特別版）LOGO 標誌，也不能破壞原本的獨立性，必須以基本樣式為基準，遵守留白規定，正確地配置 LOGO 標誌。

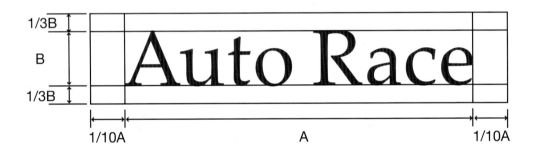

1/3B
B
1/3B
1/10A A 1/10A

設計準則 **Isolation** | Logotype Lockup

獨立性 [以規範維持 LOGO 設計的獨立性]

標準字是顯示團體正式名稱時的基本元素，也就是在沒有 LOGO 標誌時的品牌象徵。在任何情境下，標準字的形狀必須保持相同一致。站在加深品牌形象的角度來看，維持標準字獨立性 (Isolation) 的顯示方式，顯得格外重要。

若要搭配品牌標語或正式名稱，不管何種情境，都建議採取**置中對齊**的方式。

7-9 [品牌再造篇-4]
LOGO 標誌要建立嚴格的使用基準
才能維持統一的形象

背景是 ProcessBlack（Pantone 四色黑）100%

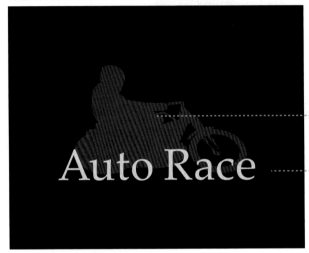

圖形標誌
ProcessBlack 80%

標準字
ProcessBlack 15%

最小尺寸

15mm

15mm

設計準則　　　　　　　　　　　　　**Brand Design Management** | Style Guides

背景色為深暗色時的顯示色及色彩 [負片模式]

　　LOGO 標誌是設計系統的核心、最重要
的基本元素，也是品牌的象徵。不論任何

場合，LOGO 標誌的形狀都得維持一致性。
因此一定要制定設計準則，避免破壞形象。

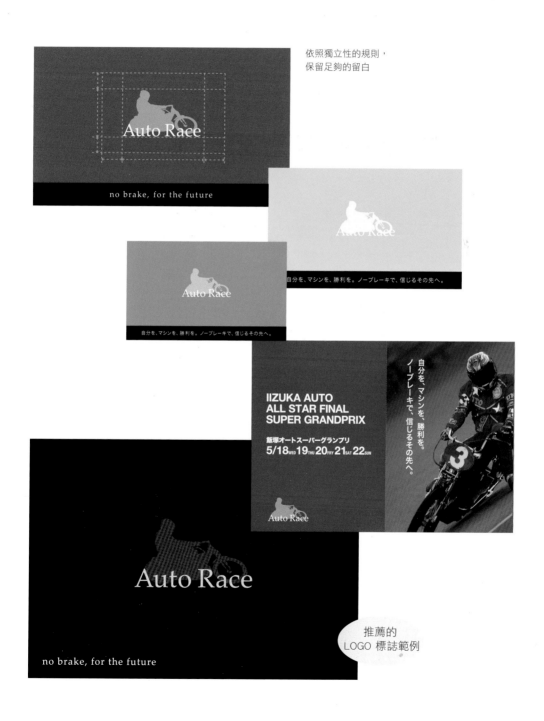

依照獨立性的規則，
保留足夠的留白

推薦的
LOGO 標誌範例

7-10

[品牌再造篇 -5]
圖形標誌與標準字密不可分
兩者都是充滿創意的平面設計素材

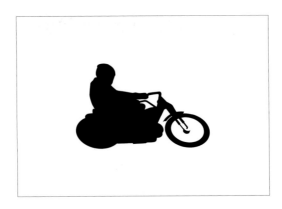

將圖形標誌 [當作平面設計元素來運用]

以這個例子而言,若想突顯賽車手的剪影,可以單獨使用圖形標誌(平面設計元素),不過一般的使用順序是以 LOGO 標誌為優先。通常圖形標誌及標準字只限於在維持品牌形象時使用,但是當作平面設計元素來用時,也能製作成充滿創造力的作品。

圖形標誌
使用範例

賽車服的
設計範例

7 號車的設計

1 號車的設計

建立 LOGO的設計準則

■ 新創公司篇 (以 harrytoree 品牌為例)

宣告、定義識別

LOGO 標誌要說明這個品牌「harrytoree」是什麼?同時
LOGO 也是設計系統的核心、最重要的基本元素,也是
品牌的象徵。另外,還要制定常用字體。在品牌宣傳品、
公司內部刊物等印刷品上,都要使用規定的字體。

必須呈現的觀點

時尚獨特的功能性文具

設定規範與限制

設定主色和主要字體,規定標準
字與訊息的組合方法,呈現出品
牌的「獨特個性」。使用設計準
則中建議的色彩及字體,就能讓
公司的宣傳品、內部刊物等印刷
品都一致地呈現出獨特個性。

最低限度的
設計規範

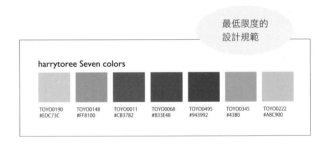

harrytoree Seven colors

TOYO0190	TOYO0148	TOYO0011	TOYO0068	TOYO0495	TOYO0345	TOYO0222
#EDC73C	#FF8100	#CB3782	#B33E48	#943992	#43B0	#A8C900

延伸運用與持續性

建立出可以擴展、活用「獨特性」的設計準
則。請利用主色、主要字體、還有維持獨立
性的設計,展現品牌的調性&風格。這樣才
能在各種模擬情境中,都營造出品牌專屬的
「獨特性」。

將 LOGO 設計運用於
展覽或設計品上

■ 品牌再造篇（以 Auto Race 品牌為例）

重新定義識別

LOGO 標誌象徵著「AutoRace 是什麼？」另外還
得設定標準字及圖形標誌，以符合各種使用情境。
新的 LOGO 標誌是用剪影象徵賽車手的英姿，
再與圖形標誌、標準字組合，加強品牌形象。

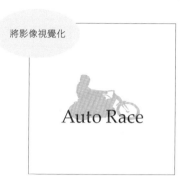

將影像視覺化

主角是賽車手／重點是賽車

設定規範與限制

若要建立品牌的「新形象」，就得重視獨立性（維
持 LOGO 標誌獨立性的規範）。顯示 LOGO 時，
要避免破壞 LOGO 標誌的獨立性。這裡雖然沒有
完整介紹，但是若有可能發生嚴重破壞形象的狀
況，必須明確地制定「禁止事項」。

使用範例與
注意事項

延伸運用與持續性

為了延伸應用「新形象」，制定設計準
則時，應該允許把圖形標誌及標準字
當作平面設計元素使用，設計出充滿
創造性的作品。但是前提是，必須能
接受各種表現手法或創意發想。

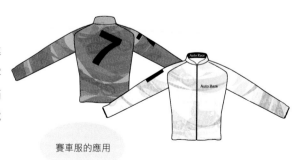

賽車服的應用

必須掌握的色彩重點

製作 LOGO 時，除了形狀之外，
還有一項必須注意的重點，就是「挑選顏色」。
LOGO 的基本色絕對不能隨便挑選。
必須考量要呈現何種形象？想和哪個品牌做出差異化？
期待擁有什麼樣的未來？
都要先設想周全再執行設計，
才能做出不後悔的作品。

比「使用什麼顏色」更重要的是
從 LOGO 形象歸納出色彩數量管理

所謂的以單色為訴求,就是以主色為重點來延伸運用的形象策略。乍看之下似乎很簡單,但是同業或相同領域中,有些色彩可能已經被其他領先品牌使用,而且市場上有既定印象的顏色也不能用。所以設計師或設計管理者不能只瞭解顧客的喜好或主張,還得先瞭解市場上的常用色彩分佈領域。

以單色為訴求的平面設計範例

整體以主色為基調,或在白色背景中,把主色當作重點色來強調。

以單色為訴求的 LOGO 範例

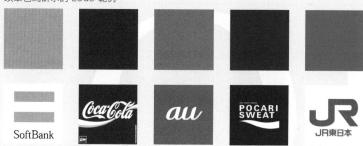

SoftBank　Coca-Cola　au　POCARI SWEAT　JR東日本

只將主色、輔色或少數顏色加以組合
即使顏色少，也能令人印象深刻

與單色訴求相反，這是以多色為訴求，也就是利用與主色相反色相的輔色、組合色來表現的手法。使用多色 LOGO 的案例，包括 IKEA（宜家家居）、Tully's Coffee、BURGER

KING（漢堡王）、BaskinRobbins31 等。當您腦中浮現這些品牌時，就會清楚瞭解，這些全都是很有個性，設計以 LOGO 為中心，門市裝潢讓人一見難忘的品牌。

以多色為訴求的平面設計範例

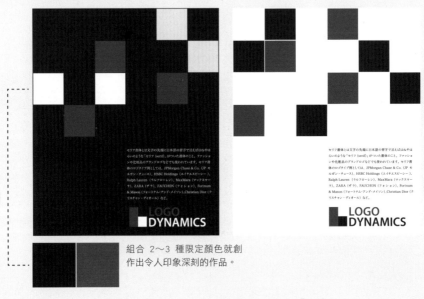

組合 2～3 種限定顏色就創作出令人印象深刻的作品。

以多色為訴求的 LOGO 範例

在大量色彩中隱藏著一致性
設定色票，讓整體展現優秀的色彩平衡

　這種類型是指包含 5～6 種以上的概念色，不單只用 1～2 種顏色，但也能視狀況增減顏色數量。最具代表性的範例就是 Adobe 公司的 Creative Suite 等產品。

如果會不定期增減服務或產品陣容，或講究 LOGO 的擴充性，就需要這種多色訴求。這就是用途廣泛、看起來又能營造一致性的「色票」思考模式。

以色票為訴求的平面設計範例

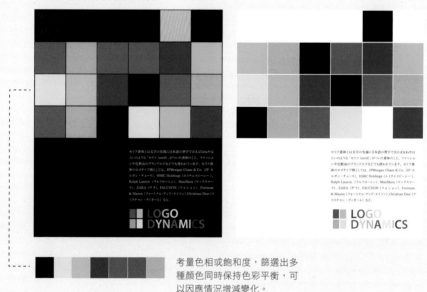

考量色相或飽和度，篩選出多種顏色同時保持色彩平衡，可以因應情況增減變化。

以色票為訴求的 LOGO 案例

以擴充或變更商品及服務為前提，之後可能會再增減顏色數量。

Zag：The Number One Strategy of High-Performance Brands

Marty Neumeier [著]

必須做到差異化＋品牌化。從「聚焦」、「差異化」、「趨勢」、「溝通」等 4 個觀點，具體傳授以簡單獨特的創意，建構最強品牌的方法。

Reality in Advertising

Rosser Reeves [著]

一流企業或商業學校沿用 50 年以上的廣告＆行銷企劃名著。書中探討在物品及資訊氾濫的現代社會，「銷售」最重要的事情究竟是什麼？這是 USP 創始者親自撰寫的教科書。

為什麼買UNIQLO要排隊？品牌競爭的技術*

河合 拓 [著]

品牌的定義與本質是什麼？本書將告訴您如何管理高不確定性的品牌。包括建立為新事業帶來創新的組織，讓價值外顯的流通改革策略，為百貨公司的革新提出建言，剖析參與電子商務的致勝條件，不敗的 M&A 策略，還有品牌重建的實務性方法論。這是一本偏重實踐性的品牌策略理論書。

*譯註：此書中文版由台視文化出版。

向知名品牌學習

成為知名品牌，可能有各種不同的理由，本章就為大家挑選了
LOGO、圖形標誌、字體、平面設計元素、VI 等格外經典的品
牌，分別加以說明。本章不僅會介紹這些知名品牌，還從分析
LOGO 設計及平面設計元素等不同角度，重新檢視這些大家已
耳熟能詳的牌子，或許您可以從中找到全新的發現。

8-1 BURBERRY

以「BURBERRY 經典格紋」
成為跨越世代的品牌

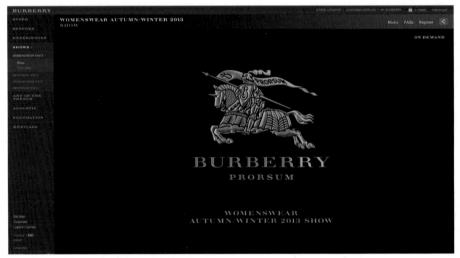

官方網站中以強烈風格呈現品牌 LOGO 的服裝秀頁面

BUREBERRY 是創立於 1856 年的英國代表性精品品牌，1891 年在倫敦 Haymarket 30 號設立 Thomas Burberry & Sons 總公司。後來接受軍方委託而設計軍裝大衣，為了配合戰壕戰的需求，特地在外套上縫製吊掛手榴彈、刀、水壺用的 D 字形勾釦。在世界大戰中，至少有 50 萬士兵穿過這系列軍裝風衣，戰後漸漸推廣至一般市民。

現在的 Haymarket 店

在駝色底色上面添加黑、白、紅色條紋，這就是「BUREBERRY 經典格紋」

網站中有以傳統 BUREBERRY 格紋當內裡的客製化
軍裝大衣以及銷售流行休閒風格服飾等等
http://jp.burberry.com/store/

BUREBERRY 軍裝風衣的內裡圖案就是格紋，包含幾種固定類型，皆以駝色為底，加上黑、白、紅色線條，稱作「BUREBERRY 經典格紋」，也是家喻戶曉的圖案，現在這已經成為 BUREBERRY 的代表性格紋（依本書的觀點，就是 BUREBERRY 品牌的平面設計元素）。除了風衣內裡，這些格紋也會運用在洋傘、圍巾、提包等各種單品上，使用對象橫跨年輕族群到年過半百的人，深受大眾喜愛。

此外，BUREBERRY 也推出不同調性的「BUREBERRY 格紋」系列，成功切入不同市場及顧客。例如只限日本，以年輕富豪為對象的「BUREBERRY Black Level（黑標）」、年輕感的「BUREBERRY Blue Level（藍標）」等。

BUREBERRY Blue Shop Store
http://burberry-bluelabel.com/

BUREBERRY Black Shop Store
http://burberry-blacklabel.com/

8-2 星巴克（STARBUCKS）

擴大事業並不影響品牌識別
獲得全新形象的星巴克

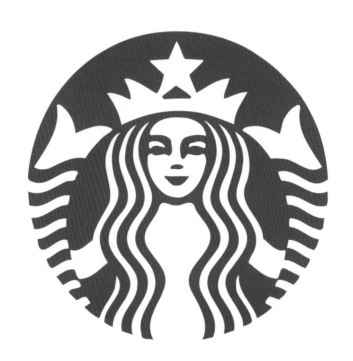

星巴克（Starbucks Corporation）成立於美國華盛頓州西雅圖。當時美國國內流行口味與香味皆清淡的美式咖啡，而星巴克卻以濃縮咖啡為主力。藉由外帶、邊走邊喝的方式（比照西雅圖模式）以及獨特的門市設計與服務，成功地引起咖啡熱潮。

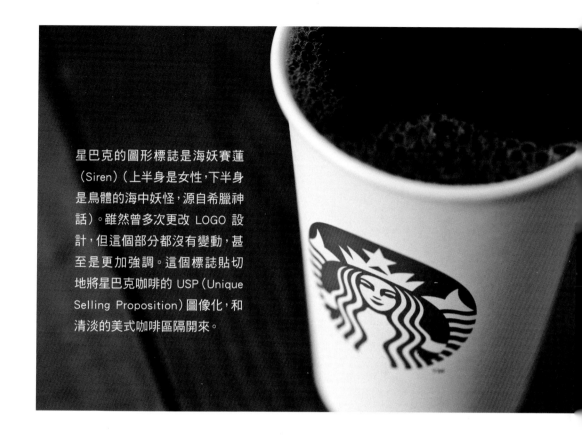

星巴克的圖形標誌是海妖賽蓮（Siren）（上半身是女性，下半身是鳥體的海中妖怪，源自希臘神話）。雖然曾多次更改 LOGO 設計，但這個部分都沒有變動，甚至是更加強調。這個標誌貼切地將星巴克咖啡的 USP（Unique Selling Proposition）圖像化，和清淡的美式咖啡區隔開來。

星巴克在咖啡菜單中提供各種客製化產品，這種商品開發概念以及品牌策略也可以從門市設計以及創新的室內裝潢中看出端倪。因事業版圖擴大以及拓展商業領域而調整 LOGO 標誌，就像是為品牌做抗老化保養。至於舊的 LOGO 標誌，在全球都出現過類似的圖案，甚至在日本也曾發生侵權的訴訟案例（最後是星巴克勝訴）。

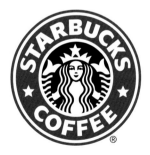

星巴克的 LOGO 標誌（右上圖）曾在一個世紀前捲入抄襲風波。到了 2013 年春天，以全新概念「可以喝酒的星巴克」為主題的「Inspired by STARBUCKS」開幕，這次則是擷取文字作為圖像，設計成帶有成人風格的簡約 LOGO（右下圖）。

8-3 Stüssy

特殊字體（Stüssy Font）十分受歡迎
從在地小眾品牌一躍成為世界知名的街頭潮牌

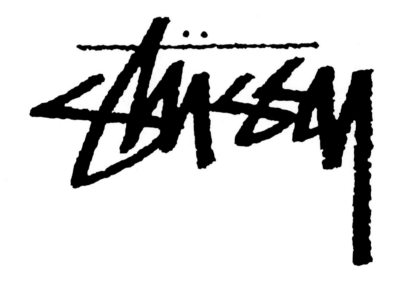

深受音樂人士、滑板愛好者、
DJ 們喜愛的 Stüssy 是 1980 年
從美國加州開始發展的潮牌。藉
由創立者手繪的 LOGO 及 Stüssy
字體，醞釀出獨特的氣氛。

Stüssy 與藝術家合作，設計出 Limited Version 等市場接受度極高、前所未見的獨特樣式。以黑白照片、扶桑花圖案為首，充滿原創性的各種設計，深受大眾喜愛，現在已經發展成全球都可以看到的街頭潮牌。

STÜSSY SUPPORT FOR JAPAN
http://www.stüssy.com/features/stüssy-support-for-japan

「Stüssy 字體」可以説是 Stüssy 品牌的設計（調性＆風格）關鍵。由於該字體的風格深受大眾喜愛，使得坊間出現許多仿製字體或類似字體。就結果來看，不僅提高了品牌的知名度，也同時讓大家對 Stüssy 這個品牌更加印象深刻，現在全球都有喜愛 Stüssy 的死忠粉絲。

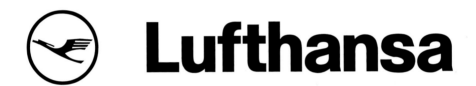

德國漢莎航空公司歷史悠久，是世界上前幾大航空公司之一。1960 年代初期建立的視覺及識別設計，可説是 20 世紀最創新的企業設計方案，當時廣受各界矚目。《Lufthansa + Graphic Design》是一本整理漢莎航空重要設計史的書籍，以企業建檔記錄、採訪內容搭配豐富的插圖，詳盡地介紹漢莎航空從過去到現在的設計軌跡。

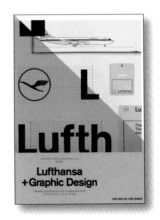

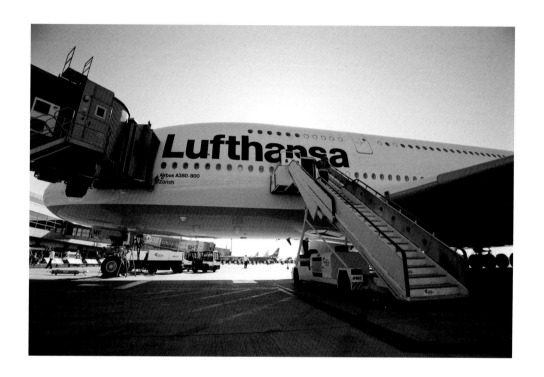

右圖是 2000 年到 2010 年的廣告內容。以最精簡的平面設計,也就是照片、標語、標準字等編排,呈現出「優質的飛航體驗」。這份廣告的設計準則完全遵照 1963 年開發的 CI 手冊。

只要擁有和漢莎航空一樣強大的識別、洗練的標準色、如 Helvetica 這種具有普遍性的標準字,加上優秀的設計管理,就可以不受時代限制,一直維持良好的企業識別形象。

愛迪達（adidas）

三線條紋的平面設計元素
從機能性設計轉換成品牌 LOGO

企業 LOGO

三線條紋

　adidas 往右延伸的三線條紋，象徵協助所有運動員維持最高效能，是代表迎向未來挑戰及達成目標的功能性 LOGO。從 1972 年到 1995 年，三葉草 LOGO（酢醬草 LOGO）才是愛迪達的企業 LOGO，現在則成為復刻系列及運動街頭服飾的標誌。除此之外，還有一個融合運動品牌的機能性與時尚性，代表時尚產品路線的個性化 LOGO。愛迪達擁有這 3 個 LOGO 標誌，在日本也是知名度極高的多元化運動品牌。現在又進一步把各個品牌都會出現的「三線條紋」當作圖形標誌，製作成「企業 LOGO」，以這 3 個標誌的共通元素作為企業識別，完美地區隔產品以及服飾領域。

特寫三線條紋的運動鞋＋活動 LOGO 構成的酷炫視覺影像

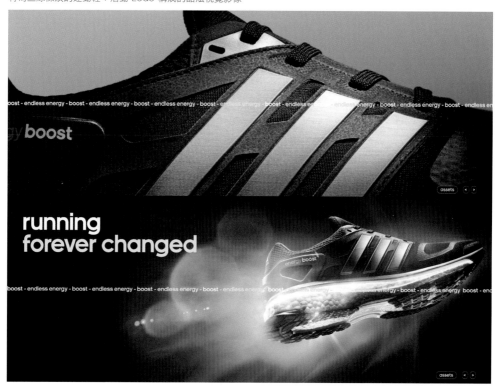

完美詮釋酷炫風格的愛迪達。
三線條紋是所有產品共通的平面設計元素，
因為保有了這一點，才能呈現強烈的品牌形象。

運動表現系列	傳統 LOGO（三葉草）	運動時尚系列

向調性&風格適當且具擴充性的知名品牌 LOGO 學習

BURBERRY

深受各個年齡層喜愛的全球性品牌。以「BURBERRY 經典格紋」為主，延伸出年輕族群喜愛的「黑標」、「藍標」，並限定在日本販售。

星巴克

LOGO 設計經歷多次調整，圖形標誌「海妖賽蓮（Siren）」依舊維持不變，甚至更加強調，她象徵著星巴克咖啡品牌的 USP（Unique Selling Proposition）。

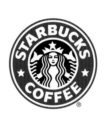 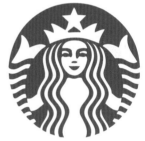

STÜSSY

STÜSSY 品牌設計（調性&風格）的關鍵就是「STÜSSY 字體」，因此成為存在感強烈的服飾品牌，在全世界都有忠實粉絲，也以擅長跨界合作而聞名。

 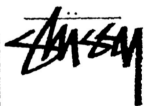

漢莎航空

從 1963 年就建立的設計識別沿用至今。運用洗練的色彩、受全球設計師喜愛的無襯線字體 Helvetica 等簡約的設計資源，實現跨越時代的設計管理。

 Lufthansa

愛迪達

三線條紋是愛迪達原本的平面設計元素，不
論是各品牌的 LOGO 標誌或與顧客之間的品
牌體驗，都能以三線條紋產生緊密連結。

推薦 DVD

以美麗的影像
道出以設計重建品牌的故事

Marimekko -
strategy of a miracle

導演：Nina Stenros

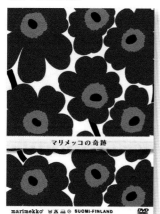

「Marimekko - strategy of a miracle」（DVD）
這部紀錄片的內容是女企業家 Kirsti Paakkanen
與相關人員的訪談，她讓面臨經營危機的
Marimekko 品牌奇蹟般地起死回生，一躍成為世
界知名品牌。片中還穿插了記者、雜誌編輯、金融
界人士或投資專家、名媛等意見，並且加入大量
美麗的 Kirsti 住宅場景。不論是經營者或管理階
層人員，就連設計師在看過這張 DVD 後，也能提
升設計動力。

電影中不時出現代表 marimekko 品牌的
「UNIKKO」圖樣，如同 marimekko 的
圖形標誌，以象徵性的方式組合使用。

結　語

結 語

前一陣子，我透過友人介紹而認識了曾在 JP MORGAN（美國摩根大通銀行）任職、離開後成立網路服務，現居日本的 24 歲美國 CEO。他的專長是金融，卻非常關心設計，我們聊了關於網站服務等話題，相談甚歡。同時，他對品牌的色彩管理也充滿濃厚興趣，熱情地提出許多問題，令我印象深刻。我想，他一定非常瞭解，新創公司的成功關鍵與設計之間，有著密不可分的關聯。

我這本書寫於 2013 年春天。我觀察到日本社會有越來越多人對創業躍躍欲試，反觀 LOGO 或設計卻乏人問津。這恐怕是因為大部分的人都覺得設計根本無關緊要，或存著「從雲端服務就能獲得 LOGO 了」、「LOGO 也不是什麼重要的東西」的心態。

我在設計研討會上，經常引用 Facebook 或 twitter 的圖示來說明設計或識別的重要性，因為大部分的人會因為圖示與自己有直接關係，而比較感興趣。我的上一本著作《原來設計是一種品味》（商周文化出版）也是以這種方式來撰寫。

「好像有別人設計過、好像和別的作品類似…」，如果你輕率地做出這種缺乏獨特性的識別設計，等同於暴露出你對『設計或品牌的認知』，或『品牌獨特性』漠不關心。」（摘錄自《原來設計是一種品味》）

社群媒體的發展，使視覺溝通變得更為重要，舉個例子，我想大家都知道在 Facebook 上發文可以獲得大家的「讚」。以前利用電視或報紙廣告就能推銷出去的新產品，如今消費行為模式也改變了，我們通常是因為朋友按了「讚」、看見朋友購買而注意到，連購買動機也產生了變化。

我想起當年在美術大學時，我是以「VI」（視覺識別，當時還稱作「CI」）作為畢業專題。我假設要幫一間名為「chambre de poisson（鮮魚鋪）」的輕食餐廳設計 LOGO，同時要製作門市模擬場景、海報、商店名片等。當時我只是個大四學生，在呈現這些內容時，我認為：「無論如何都要做出絹印（silk screen）的質感。」唯獨這點不能妥協，正在耍任性的時候（因為當時在平面設計科裡，只有插畫系的版畫課上才能使用絹印技術，廣告系要使用絹印簡直是史無前例），沒想到我的教授竟然說服版畫課的教授讓步，這個回憶到現在都讓我難以忘懷。但是，直到我在職場上歷練過後，才赫然明白，當初對絹印的堅持，還有永不放棄的心態，其實就是我對「品牌識別」的追求。

我收錄在本書第 8 章的這些成功品牌，都是秉持著「永不放棄」的堅持，努力實踐，才能擁有今日的地位。對於品牌經營而言，做 LOGO 或識別設計原本就該如此。

這本書能出版，我最感謝的人，莫過於肯包容我任性要求的編輯 - 宮後優子小姐（我要求的都是無法在此說明的難事，還好有她多次出手相助）。我想這絕對是一本前所未見、內容非常棒的設計書。

最後，感謝您願意閱讀這本書。我認為以 LOGO 為起點的商業設計，今後終將成為這個時代的主角。閱讀這本書的您，請務必重視對品牌識別這種永不放棄的念頭，貫徹不妥協的任性，並且將這種心態傾注於您的 LOGO 設計中。有機會的話，下次讓我們在設計研討會上見。

ウジ トモコ（**日本知名視覺行銷專家**）

畢業於日本多摩美術大學平面設計系，曾任職於廣告代理商，負責三菱電機、日清食品、服部 SEIKO 等大型企業的視覺設計，於 1994 年成立「UJI-PUBLICITY」設計公司。她認為設計是一種經營策略，提倡將「視覺行銷」應用在提案、宣傳、品牌企劃等方面，並達到卓越成效。她也以視覺總監的身分，替眾多企業規劃新事業或事業轉換期的設計策略，由於具備視覺行銷的專業，能提出適合所有媒體的設計，因此獲得「全方位實用設計」的高度評價。曾主辦多場設計研討會，著有《會設計也要會行銷：視覺行銷的法則》（博誌文化出版）、《視覺マーケティング実践講座 ブログデザインで自分ブランドを魅せる》（Impress JP）、《大賣的Tone調！征服市場的視覺行銷術》（旗標出版）、《原來設計是一種品味》（商周文化出版）等。

UJI-PUBLICITY（股）公司負責人及藝術總監
http://uji-publicity.com
twitter ID: @ujitomo

圖片版權宣告

p.5
http://www.shutterstock.com/
©razihusin

p.7
http://www.shutterstock.com/
©Goodluz

p.12
http://www.shutterstock.com/
©Archipoch

p.13
http://www.shutterstock.com/
©Sarunyu_foto

p.14
http://www.shutterstock.com/
©koya979

p.15
http://www.shutterstock.com/
©Dinga

p.17
http://www.shutterstock.com/
©marekuliasz

p.18
http://www.shutterstock.com/
©Peshkova

p.20-21
福島の美味しいもの食のフェア
http://www.food.do-fukushima.or.jp/
http://www.facebook.com/
fukushimafooDesign Firmair2012

p.23
http://www.shutterstock.com/
©forest_strider

p.24-25
スウェーデンの
セブンイレブンコーヒーショップ
http://bvd.se/
http://bvd.se/7-eleven/

p.26
Logo Life, BIS Publishers

p.29
http://www.shutterstock.com/
©magicinfoto

p.28,30
デザインイノベーションスマイルカーブ／
（株）ウジパブリシティー
Design Strategy: http://uji-publicity.com/

p.31
http://www.shutterstock.com/
©Gratien JONXIS

p.36
http://www.shutterstock.com/
[left] ©Sergio33
[right] ©Nattika

p38
赤ちゃんが示す「不気味の谷」現象
http://www.kyoto-u.ac.jp/ja/news_data/h/
h1/news6/2012/120613_2.htm
松田佳尚研究員

p.44
デザインマーケティングカフェ
http://www.facebook.com/
DesignMarketingCafe
（株）ウジパブリシティー

p.48
http://www.shutterstock.com/
©imageZebra

p.56
オートレース／公益財団法人 JKA
http://autorace.jp/
Design Firm: Uji Publicity.Inc
Art Director: Tomoko Uji
Designer: Akiko shiratori
Copy Writer: Hidenobu Shibata

p.57
株式会社タマディック
http://www.tamadic.co.jp/
http://www.tamadic.co.jp/about/
ci.html
Design Firm: Uji Publicity.Inc
Art Director: Tomoko Uji
Designer: Naoko Takiguti , Saeko Kojima,
Design Assintant: Chiemi Arioka

クレオ株式会社
http://www.creo.ne.jp/
Design Firm: Uji Publicity Inc.
Art Director & Designer: Tomoko Uji

p.59
harrytoree® (ハリトレー)／
日吉パッキング製作所株式会社
Design Firm: Uji Publicity Inc.
Art Director: Tomoko Uji
Designer: Saeko Kojima
Producer: Keisuke Shimizu

ローヤル油機株式会社
http://www.loyal-grease.com/
Design Firm: Uji Publicity Inc.
Art Director: Tomoko Uji
Designer: Akiko Shiratori

つなぐ株式会社
http://www.tunagu.biz/
Design Firm: Uji Publicity Inc.
Art Director & Designer: Tomoko Uji

p.60
W&L コンサルティング社労士事務所
http://www.worklife-support.jp/
Design Firm: Uji Publicity Inc.
Art Director: Tomoko Uji
Designer: Akiko Shiratori

p.61
マジカルトレーニングラボ株式会社
http://magicaltraininglab.com/
Design Firm: Uji Publicity.Inc
Art Director: Tomoko Uji
Designer: Makiko Ajisawa

ウエスタンコンサルティング合同会社
http://www.western-consulting.co.jp/
Design Firm: Uji Publicity.Inc
Art Director&Designer: Tomoko Uji

p.62
NEXLINK ／株式会社ネクスウェイ
http://www.nexway.co.jp/
Design Firm: Uji Publicity.Inc
Art Director: Tomoko Uji
Designer: Akiko shiratori
Copy Writer: Hidenobu Shibata

p.63
SEED Accelerator
http://forestpub.co.jp/seed-accelerator/
Design Firm: Uji Publicity.Inc
Art Director: Tomoko Uji
Designer: Akiko shiratori

p.64
一般社団法人才能心理学協会
http://pogss.org/
Design Firm: Uji Publicity.Inc
Art Director & Designer: Tomoko Uji

p.74
株式会社 DO EVERY
http://www.doevery.com/
Design Firm: Uji Publicity.Inc
Art Director: Tomoko Uji
Designer: Akiko Shiratori

p.76
株式会社プロセスデザインエージェント
http://processdesignagent.jp/
Design Firm: Uji Publicity.Inc
Art Director & Designer: Tomoko Uji

p.82
穂のか菜のか／つなぐ株式会社
http://www.facebook.com/
honokananoka
Design Firm: Uji Publicity.Inc
Art Director: Tomoko Uji
Designer: Saeko Kojima

p.83
微発泡純米うすにごり生酒 綾／
株式会社豊島屋本店
http://www.toshimaya.co.jp/
Design Firm: Uji Publicity.Inc
Art Director: Tomoko Uji
Designer: Naoko Takigutchi,
Nanako Uebou
Producer: Akihiko Shimada

ichigen
Design Firm: Uji Publicity.Inc
Art Director: Tomoko Uji
Designer: Naoko Takiguchi

春の宵 (sample design)
Design Firm: Uji Publicity.Inc
Art Director: Tomoko Uji
Calligraphy: Shunran Yamaoki
(http://shun-ran.net/)

p.110
福島県商工会連合会
イノベーションサポート
http://www.keiei.do-fukushima.or.jp/
Design Firm: Uji Publicity.Inc
Art Director & Designer: Tomoko Uji

p.116
i-step 株式会社
Design Firm: Uji Publicity.Inc
Art Director & Designer: Tomoko Uji

p.128
KODOMO MAIL PROHECT
(sample design)
Design Firm: Uji Publicity.Inc
Art Director: Tomoko Uji
Designer: Akiko shiratori

p.156
NEXLINK ／ネクスウェイ株式会社
Design Firm: Uji Publicity.Inc
Art Director: Tomoko Uji
Designer: Akiko shiratori
http://www.shutterstock.com/
©Protasov AN

p.167
harrytoree® (ハリトレー) ／
日吉パッキング製作所株式会社
Design Firm: Uji Publicity.Inc
Art Director: Tomoko Uji
Designer: Akiko shiratori
Photo: Nobuo Iida

p.184
http://www.shutterstock.com
©f9photos

p.190-191
Burberry
http://www.burberry.com/

p.192-193
Starbucks Japan

p.194-195
Stüssy Japan

p.196-197
Lufthanza+Graphic Design
Lars Müller Publishers

http://www.shutterstock.com/
©Cray Photo

p.198-199
アディダス広報事務局

Special Thanks:
Akiko Shiratori (Uji Publisity), Kunie
Matsuzawa (Uji Publicity), Eiji Doi (elies),
Kayoko Isobe, Yuko Miyago

感謝您購買旗標書，
記得到旗標網站
www.flag.com.tw
更多的加值內容等著您…

< 請下載 QR Code App 來掃描 >

1. 建議您訂閱「旗標電子報」：精選書摘、實用電腦知識
 搶鮮讀; 第一手新書資訊、優惠情報自動報到。

2. 「更正下載」專區：提供書籍的補充資料下載服務, 以及
 最新的勘誤資訊。

3. 「網路購書」專區：您不用出門就可選購旗標書！

買書也可以擁有售後服務, 您不用道聽塗說, 可以直
接和我們連絡喔！

我們所提供的售後服務範圍僅限於書籍本身或內容表達
不清楚的地方, 至於軟硬體的問題, 請直接連絡廠商。

● 如您對本書內容有不明瞭或建議改進之處, 請連上旗標網
站, 點選首頁的 讀者服務 , 然後再按右側 讀者留言版 , 依
格式留言, 我們得到您的資料後, 將由專家為您解答。註
明書名 (或書號) 及頁次的讀者, 我們將優先為您解答。

學生團體　訂購專線：(02)2396-3257 轉 361, 362
　　　　　傳真專線：(02)2321-1205

經銷商　　服務專線：(02)2396-3257 轉 314, 331
　　　　　將派專人拜訪
　　　　　傳真專線：(02)2321-2545

國家圖書館出版品預行編目資料

好 LOGO 的設計眉角：學好 LOGO 設計的 8 堂課
ウジトモコ 作；吳嘉芳 譯
臺北市：旗標, 2015.05　　面；　公分

　ISBN 978-986-312-252-4(平裝)

　1. 標誌設計

964.3　　　　　　　　　　　　　104004088

作　　　者／ウジトモコ
翻譯著作人／旗標出版股份有限公司
發 行 人／施威銘
發 行 所／旗標出版股份有限公司
　　　　　　台北市杭州南路一段15-1號19樓
電　　　話／(02)2396-3257(代表號)
傳　　　真／(02)2321-2545
劃撥帳號／1332727-9
帳　　　戶／旗標出版股份有限公司
總 監 製／施威銘
行銷企劃／陳威吉
監　　　督／楊中雄
執行企劃／蘇曉琪
執行編輯／蘇曉琪
美術編輯／薛詩盈
封面設計／古鴻杰
校　　　對／蘇曉琪
校對次數／7 次

新台幣售價：320元
西元 2015 年 11 月出版
行政院新聞局核准登記-局版台業字第 4512 號
ISBN　978-986-312-252-4
版權所有・翻印必究

伝わるロゴの基本 トーン・アンド・マナーで
つくるブランドデザイン
by ウジトモコ
© 2013 ウジトモコ
© 2013 Graphic-sha Publishing Co., Ltd.
The original Japanese edition was first designed and
published in 2013 by Graphic-sha Publishing Co., Ltd.
1-14-17 Kudankita, Chiyoda-ku, Tokyo, 102-0073 Japan
Chinese translation rights arranged with
Graphic-sha Publishing Co., Ltd.
through Japan UNI Agency, Inc., Tokyo
Complex Chinese edition © 2015 Flag Publishing Co. Ltd.
ISBN 978-986-312-252-4
First printing: 04 2015
Printed and bound in Taiwan

本著作未經授權不得將全部或局部內容以任何形式重
製、轉載、變更、散佈或以其他任何形式、基於任何
目的加以利用。

本書內容中所提及的公司名稱及產品名稱及引用之商
標或網頁, 均為其所屬公司所有, 特此聲明。

旗標出版股份有限公司聘任本律師為常年法律顧問,
如有侵害其信用名譽權利及其它一切法益者, 本律師
當依法保障之。

林銘龍　律師